節慶DIY

節慶嘉年華

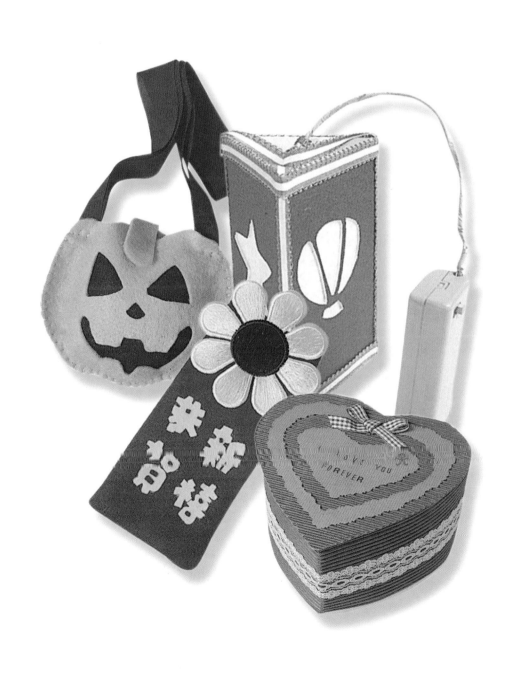

目 錄

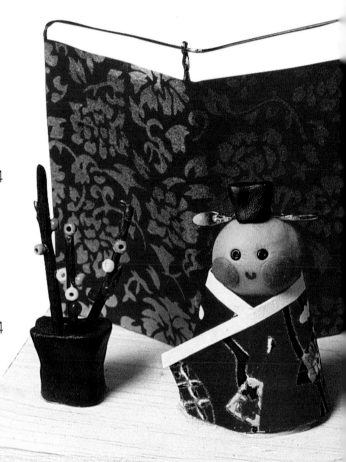

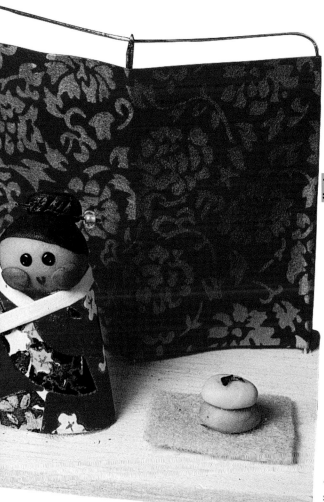

4

I LOVE YOU FOREVER

前言：

　　一年有十二個月，365天，這麼長的一段時間裡，有許多的節日值得與家人、朋友或情人一起渡過；在這愈來愈標榜獨特、創意的社會裡，要如何自己動手DIY完成一份神秘又不同的禮物給親近的朋友並讓他們大吃一驚呢？

　　在本書的九種節日裡，將會告訴你不同節慶適合何種物品。或許擺飾或許實用，都將給你不同的啓發及想像空間喔！

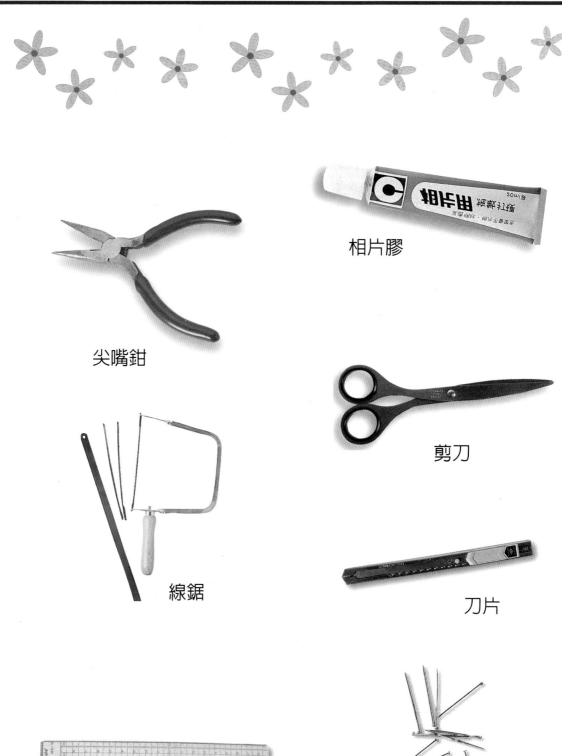

相片膠

尖嘴鉗

剪刀

線鋸

刀片

方眼尺

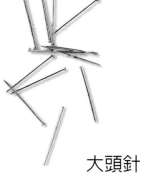

大頭針

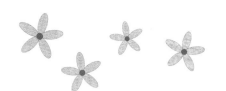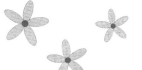

工　具

逛街看到的小東西是不是很想買呢？可是總覺得它可以再好一點，顏色可以是…，花樣可以是…，何必那麼苦惱，找出家中的工具，好的工具可以讓作品做得更順手哦！

材　料

手邊的紙箱很礙眼嗎？瓶瓶罐罐又一堆了！照相館的相本能像外面賣的就好了！這些生活中隨手可得的材料，只要稍微加工就可以變成很棒的作品喲！趕快搜集身邊材料吧！

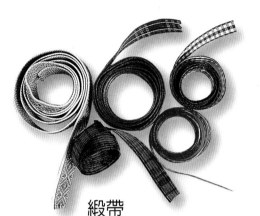

緞帶

不織布

繡線

超輕黏土

乾燥花

I LOV

FORE

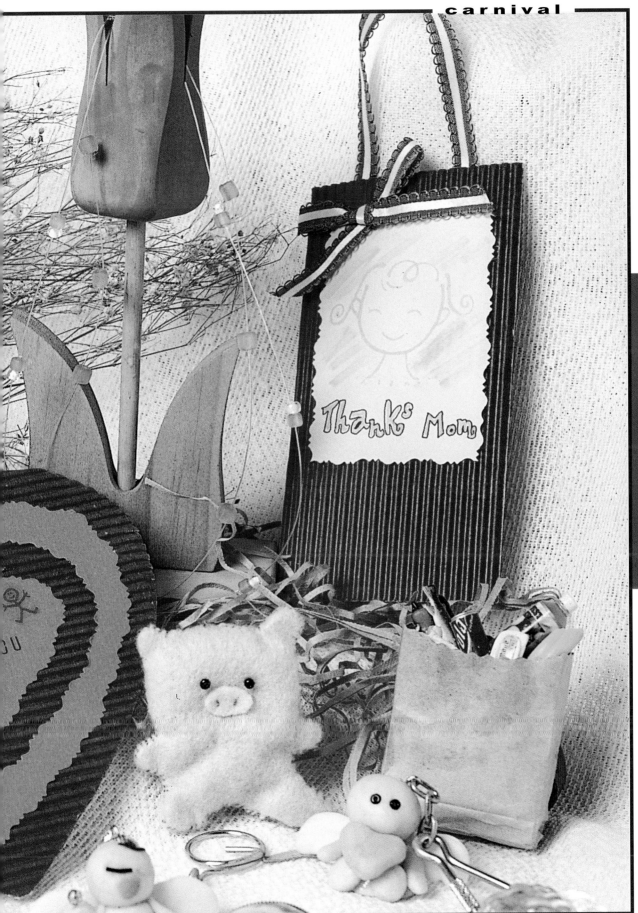

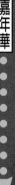

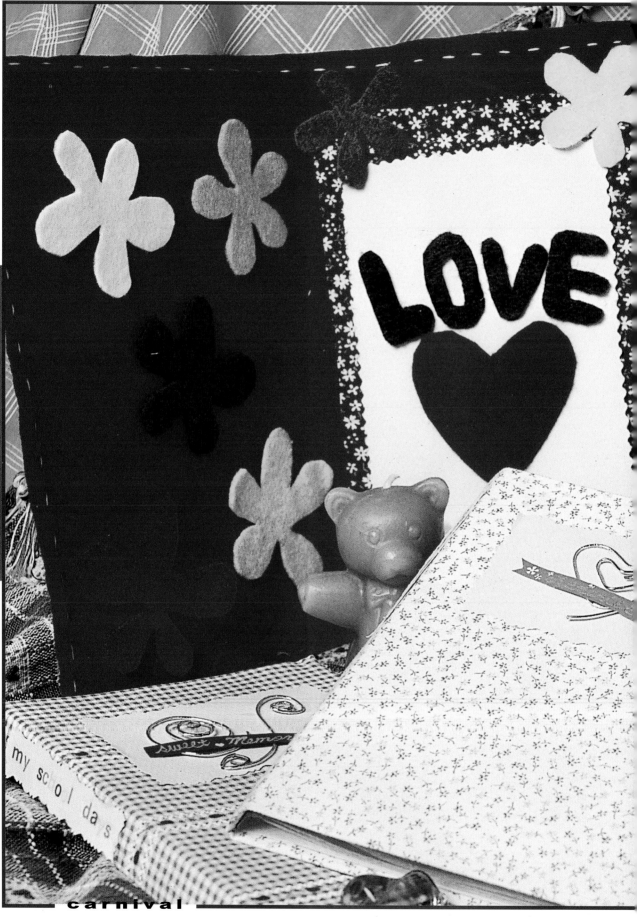

carnival

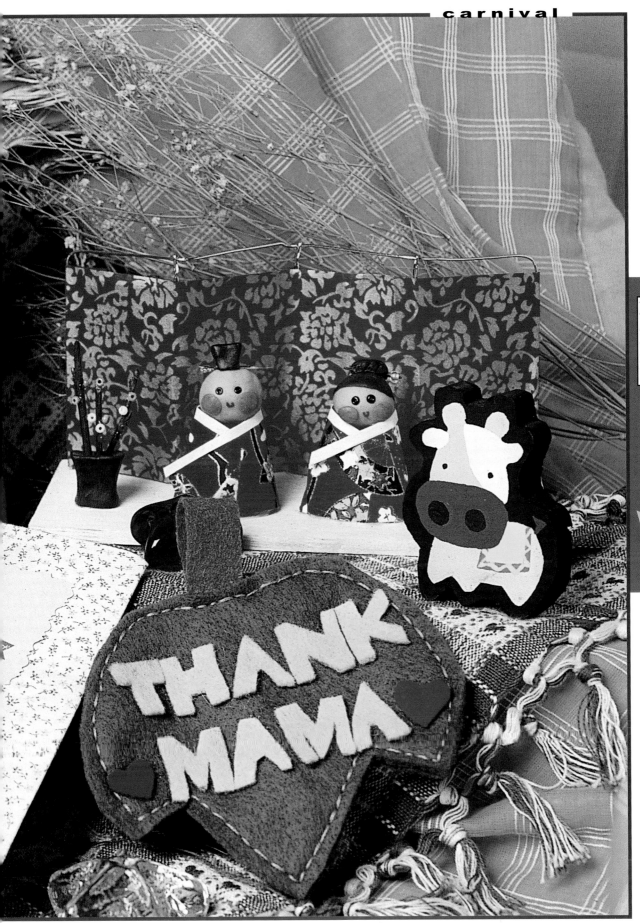

喜氣中國節

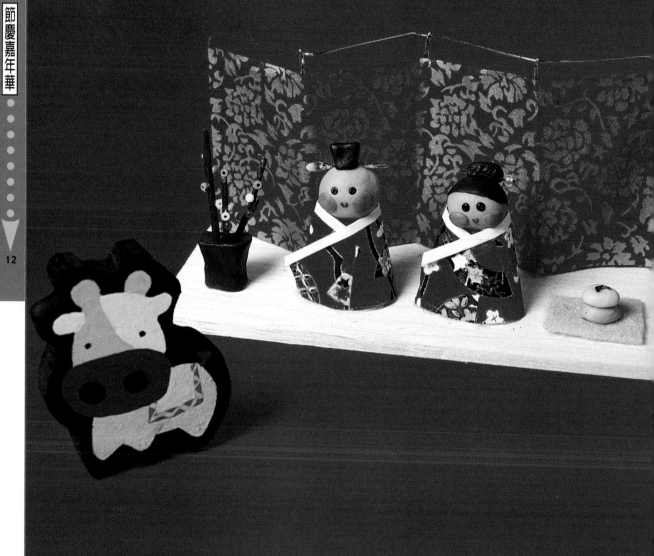

春節

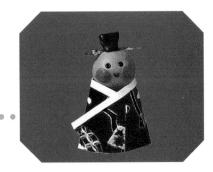

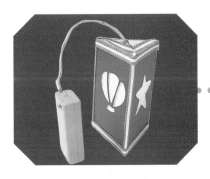

元宵節

端午節

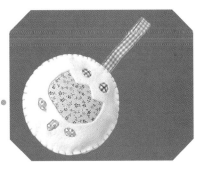

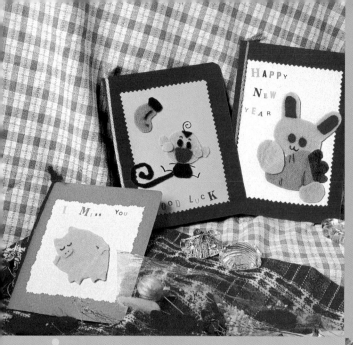

福氣連年

年的消息

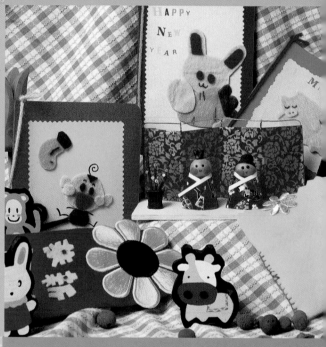

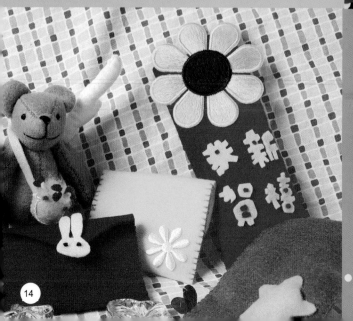

創意紅包袋

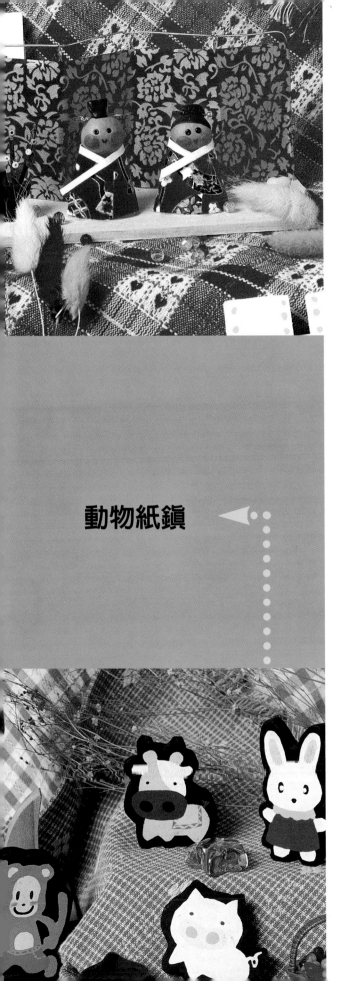

動物紙鎮

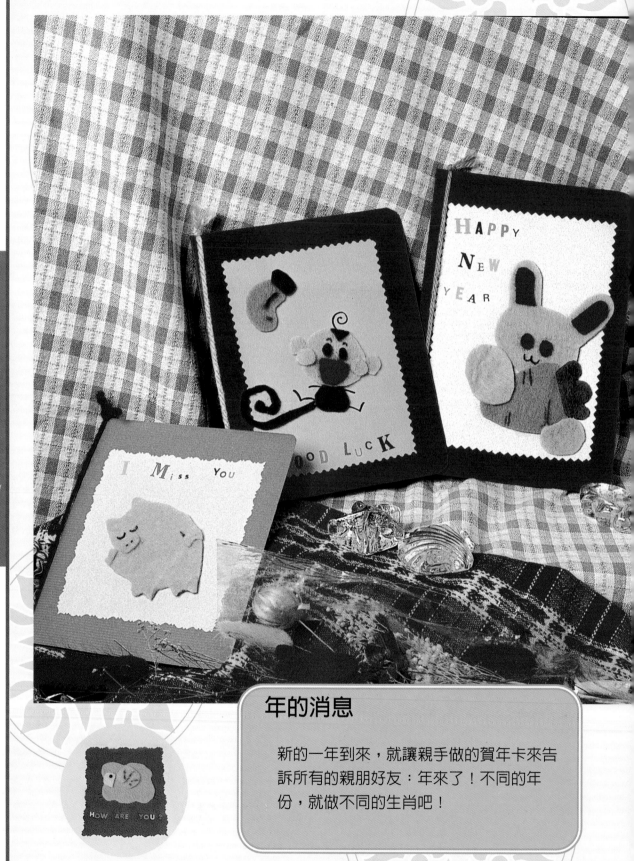

年的消息

新的一年到來，就讓親手做的賀年卡來告訴所有的親朋好友：年來了！不同的年份，就做不同的生肖吧！

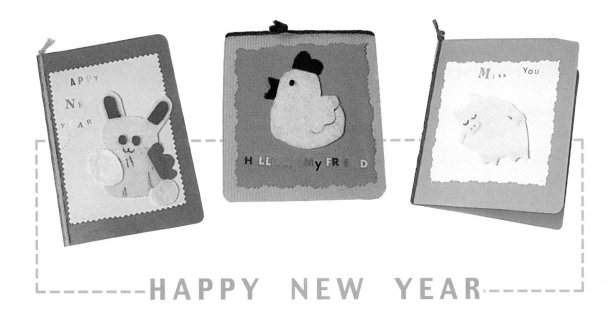

節慶嘉年華

HAPPY NEW YEAR

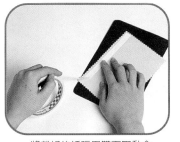

1 將裁好的紙張用雙面膠黏合。

2 把所需的形狀畫在不織布上。

3 剪下畫好的圖形。

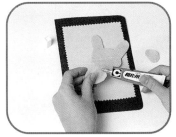

4 用相片膠把布在紙上組合黏貼。

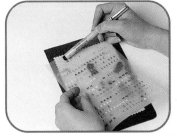

5 轉印下想對親友說的話。

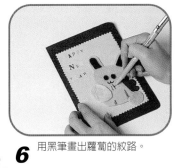

6 用黑筆畫出蘿蔔的紋路。

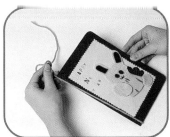

7 最後綁上毛線裝飾。

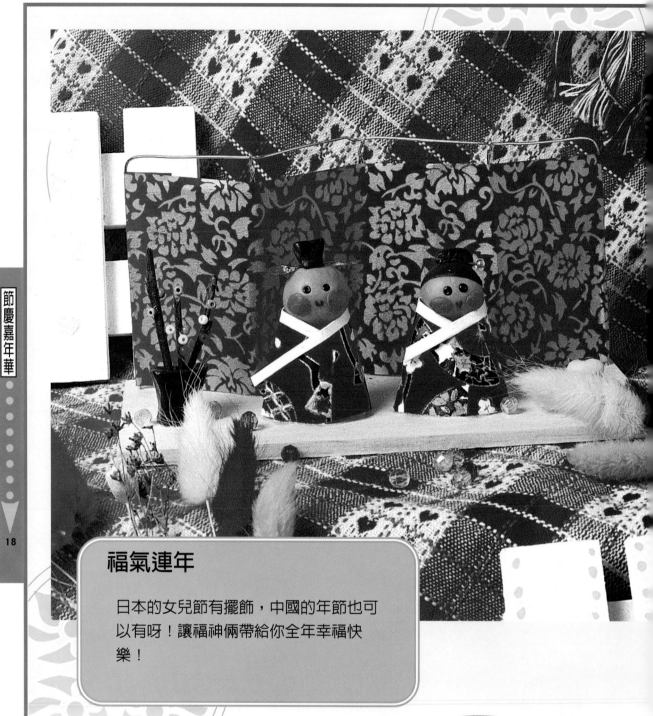

福氣連年

日本的女兒節有擺飾，中國的年節也可以有呀！讓福神倆帶給你全年幸福快樂！

1 把飛機木裁成長條狀。

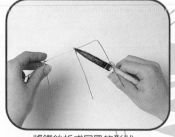

2 將鐵絲折成屏風的形狀。

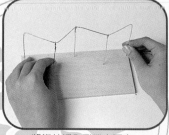

3 將鐵絲插入飛機木固定。

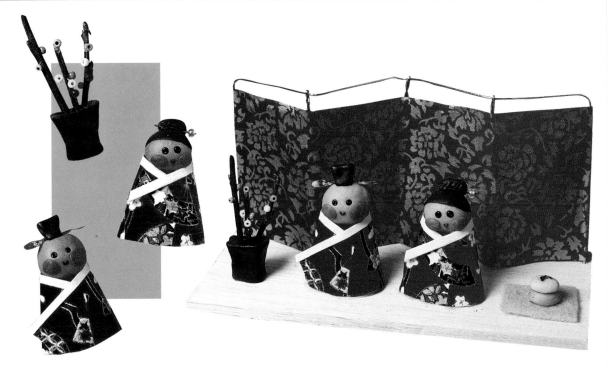

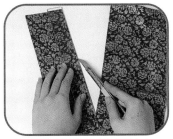

6 把和式紙裁成屏風支架大小。

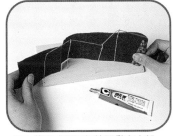

7 將和式紙用相片膠黏在支架上。

8 麵包土用顏料染色。

9 染膚色的麵包土揉成圓形。

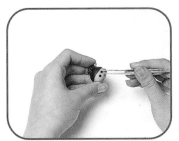

10 貼上頭髮、眼睛。

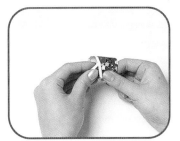

11 把和式紙繞一圈黏合。

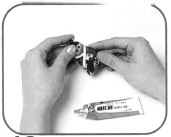

12 將頭和身體組合黏牢。

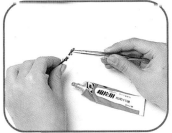

13 在小樹枝黏上彩色珠子。

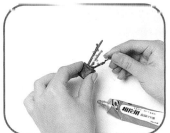

14 黏好珠子的樹枝插入麵包中。

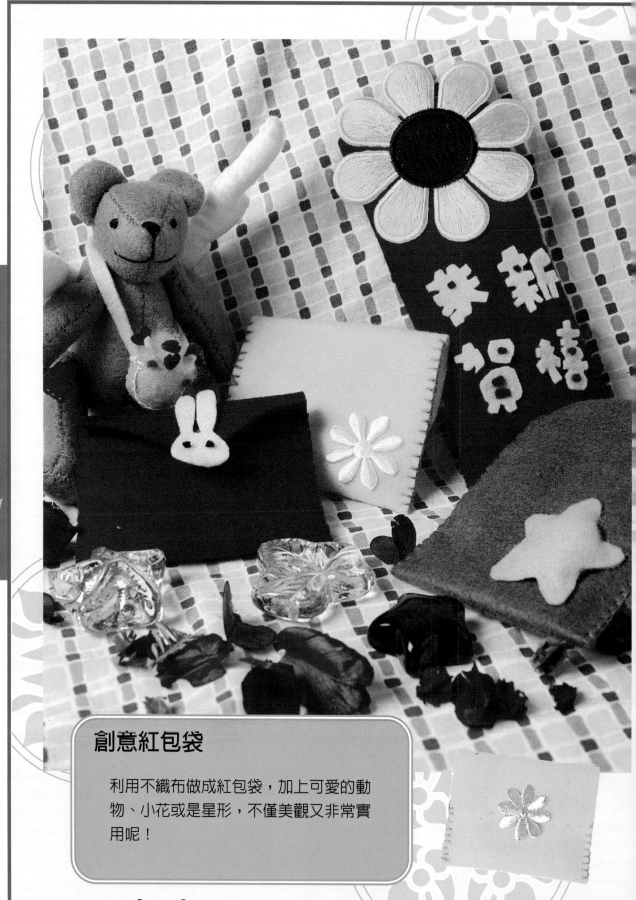

創意紅包袋

利用不織布做成紅包袋，加上可愛的動
物、小花或是星形，不僅美觀又非常實
用呢！

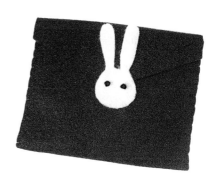

1 裁出一長21cm寬10cm的不織布。

2 將之摺成8cm及5cm的形狀,並將8cm處兩側縫合。

3 封口處剪出鋸齒狀的造形較有變化。

4 剪下相同大小的魔鬼貼。

5 將魔鬼貼縫於封口處。

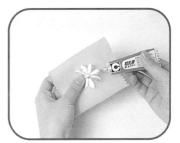

6 封口處黏貼中國風的繡花,當做拉環。

7 其正面也黏貼一繡花做為裝飾。

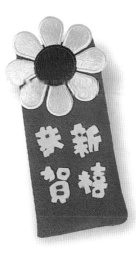

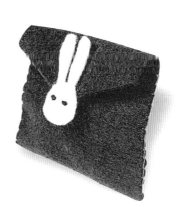

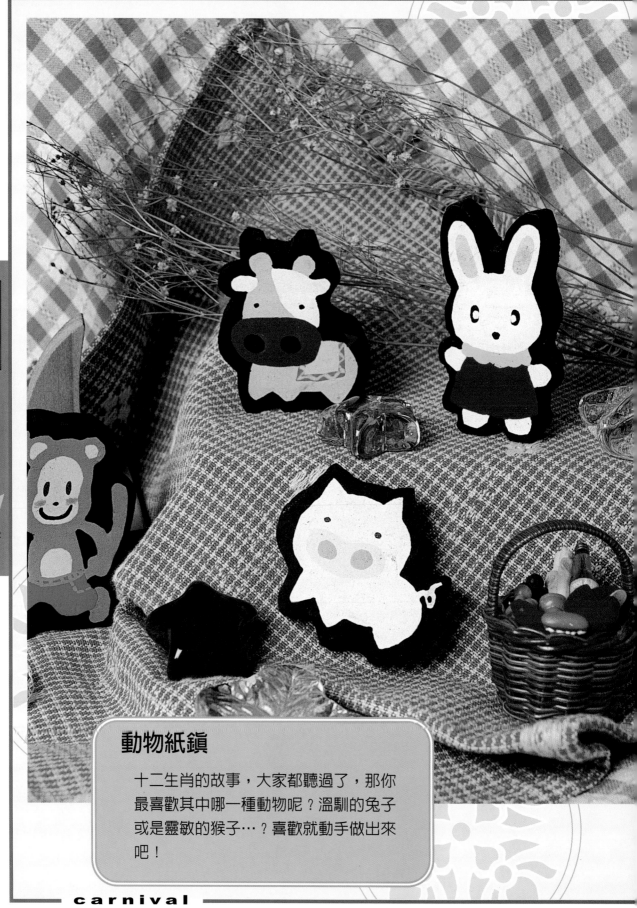

動物紙鎮

十二生肖的故事，大家都聽過了，那你
最喜歡其中哪一種動物呢？溫馴的兔子
或是靈敏的猴子…？喜歡就動手做出來
吧！

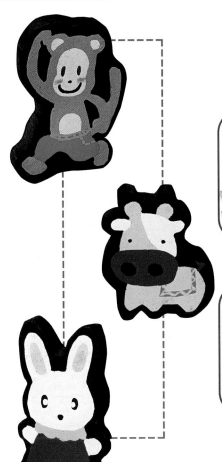

1 在較厚的木材上，先畫出欲裁出的動物造形。

2 以線鋸沿其邊緣裁下。

3 利用砂紙將木塊邊緣磨平滑。

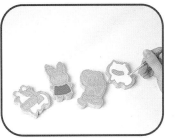

4 以壓克力顏料將其塗上顏色。

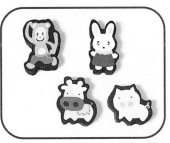

5 周圍及其背後均塗上黑色，使動物造形更為鮮明。

6 可在背後黏上磁鐵或木夾，做出多重的應用。

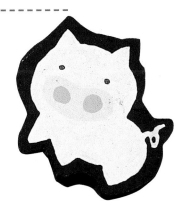

節慶嘉年華

23

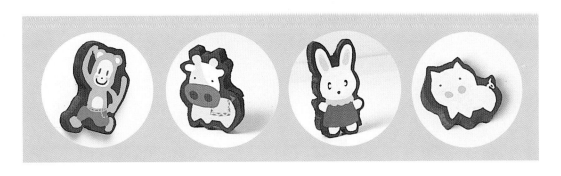

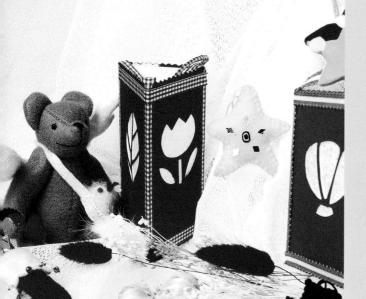

霧面燈

紙燈籠

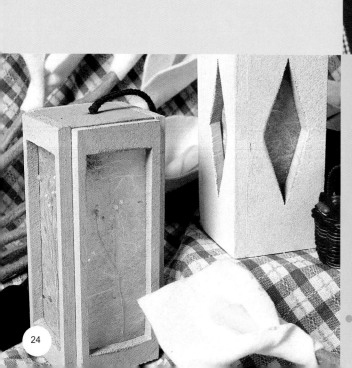

木製燈籠

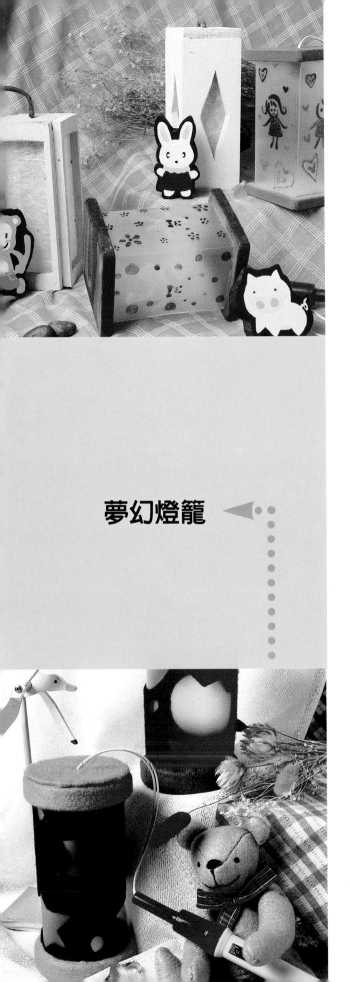

夢幻燈籠

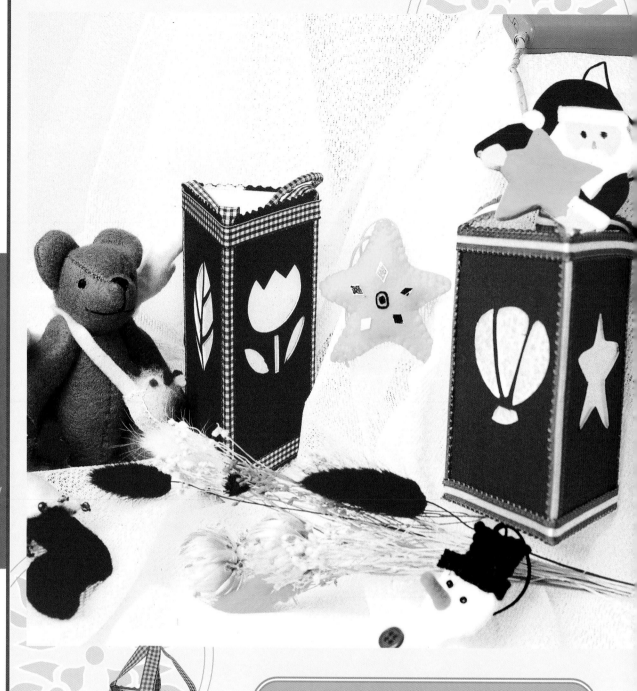

紙燈籠

想不到小小薄薄的紙也可以做成照明的
物品吧？平常還可以當成小夜燈喲！！
停電時也可以暫時當手電筒哦！

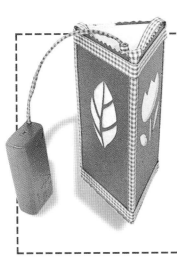
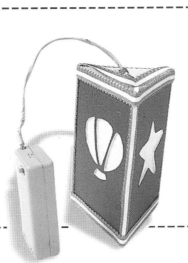
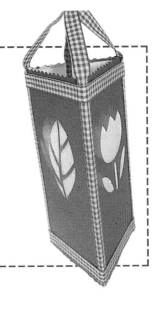

1 厚紙板裁成長方形，色紙用花剪剪出花紋。

2 用噴膠貼住色紙和紙板。

3 刻出想要的圖案。

4 在圖案背後貼可透光的紙。

5 用雙面膠將紙板組合。

6 在邊緣轉折處貼上緞帶。

7 燈的提把用壓克力顏料上色。

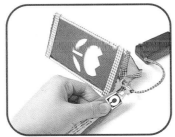

8 提把和燈籠用緞帶和相片膠黏合。

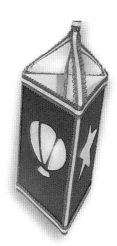

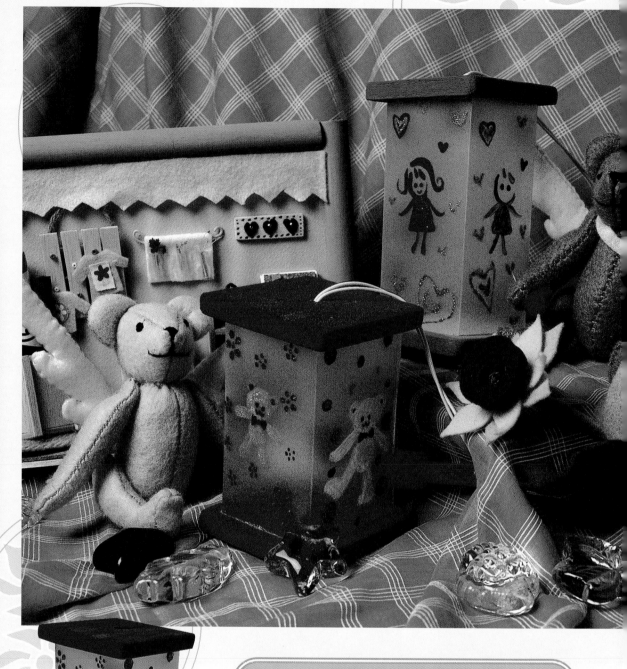

霧面燈

人們說矇矓就是美，那霧面就透出來的燈火…，我想也應該很美吧！這樣的燈光之下，是不是很有氣氛呢？

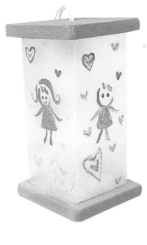

1 飛機木切成正方形。

2 用砂紙磨平切痕。

3 割出四條岩凹下線段。

4 在木片中鑽洞。

5 將燈籠零件穿過洞組合。

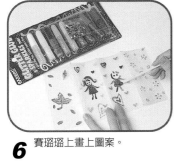

6 賽璐珞上畫上圖案。

7 飛機木上色。

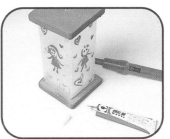

8 把賽璐珞插入木片縫中貼牢。

9 接口用膠貼合。

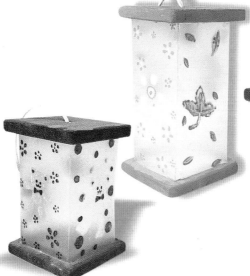

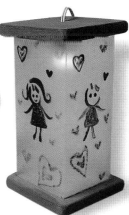

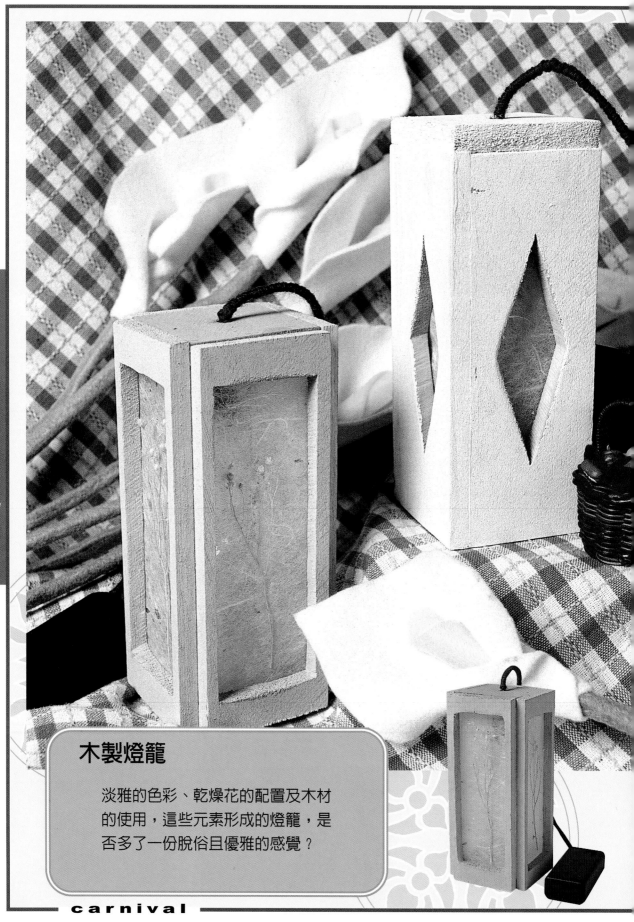

木製燈籠

淡雅的色彩、乾燥花的配置及木材
的使用,這些元素形成的燈籠,是
否多了一份脫俗且優雅的感覺?

1 裁出四塊相同大小的木材。

2 畫出等寬的邊框。

3 將木材鑽出一小孔。

4 以線鋸將不要之部分鋸下。

5 以油漆將其塗上顏色。

6 於其背後貼上棉紙。

7 做出兩塊與燈籠等寬的木材，並塗上顏色。

8 以白膠將底黏合，待乾。

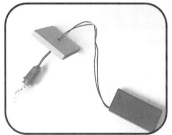

9 將電線穿入有穿洞之木材。

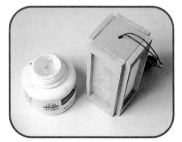

10 將其黏於燈籠上方。

11 露出之電線以毛線纏繞，使之較美觀。

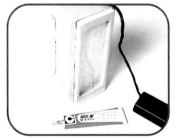

12 於棉紙上黏貼乾燥花，可使光影更有變化。

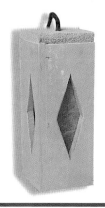

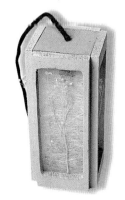

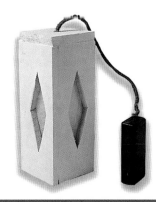

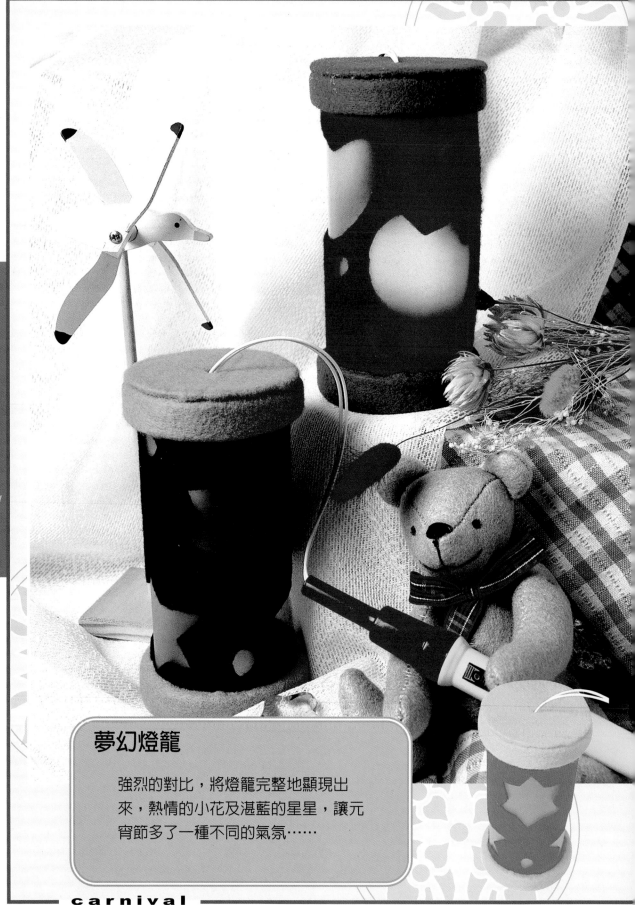

夢幻燈籠

強烈的對比,將燈籠完整地顯現出來,熱情的小花及湛藍的星星,讓元宵節多了一種不同的氣氛……

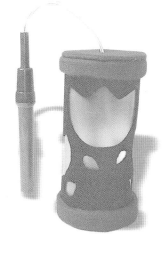

1 裁出兩個厚1cm的紙筒及一片
適才之霧面賽璐璐。

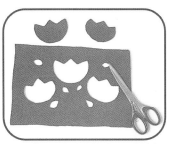

2 將不織布裁出花形的圖案使之
透光。

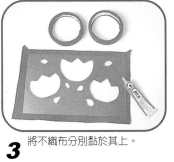

3 將不織布分別黏於其上。

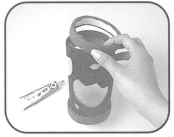

4 以相片膠將之黏合成一圓柱
狀。

5 做出一頂蓋，並割出一缺口
處。

6 將電燈泡穿入，開口處可用膠
帶固定。

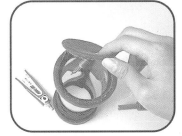

7 將頂蓋與燈身以相片膠黏合。

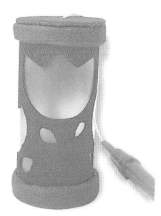

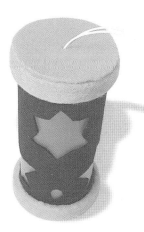

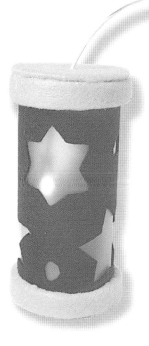

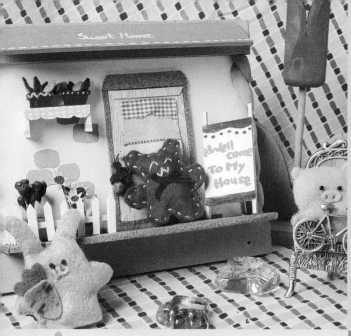

透明風

卡通樂園

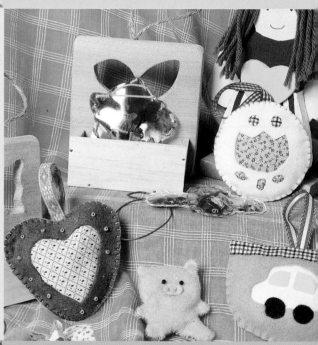

可愛香包

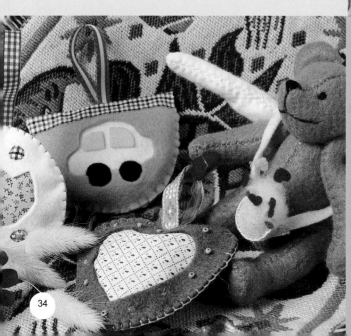

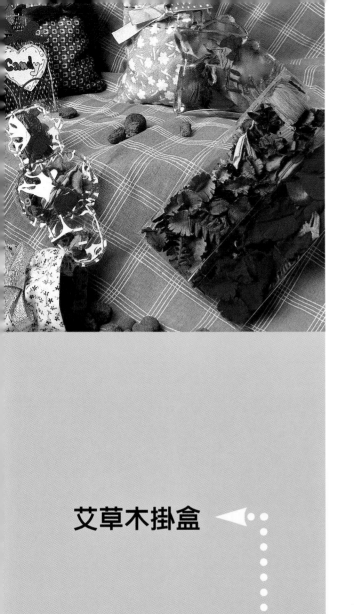

端午節

艾草木掛盒 ◀ ●●●●●●●●●●●●

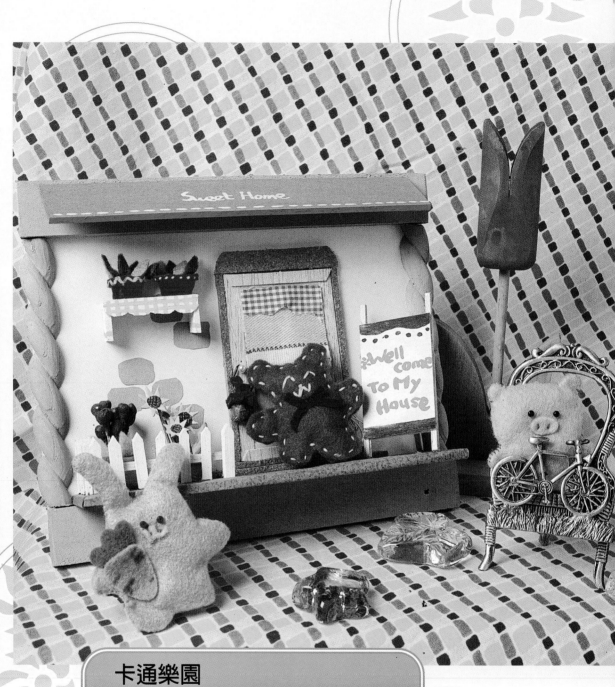

卡通樂園

心愛的小寵物總是不能隨時攜帶在身旁，那就做個替身來代替好了！還可以在後面加上別針別在身上呢！

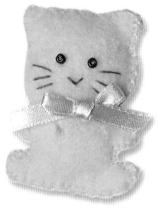
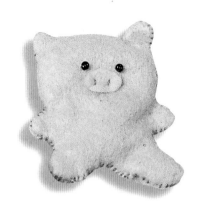

1 不織布裁成熊的形狀。

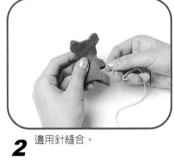

2 邊用針縫合。

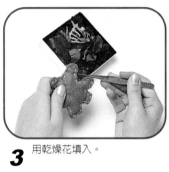

3 用乾燥花填入。

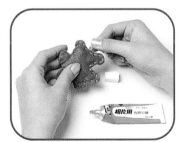

4 塑膠線插入布裡黏緊。

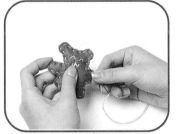

5 縫上眼睛、咀巴。

6 貼上緞帶做裝飾。

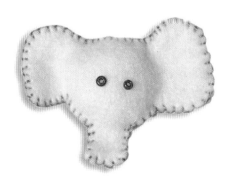
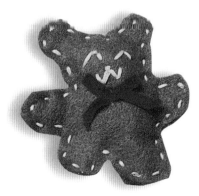

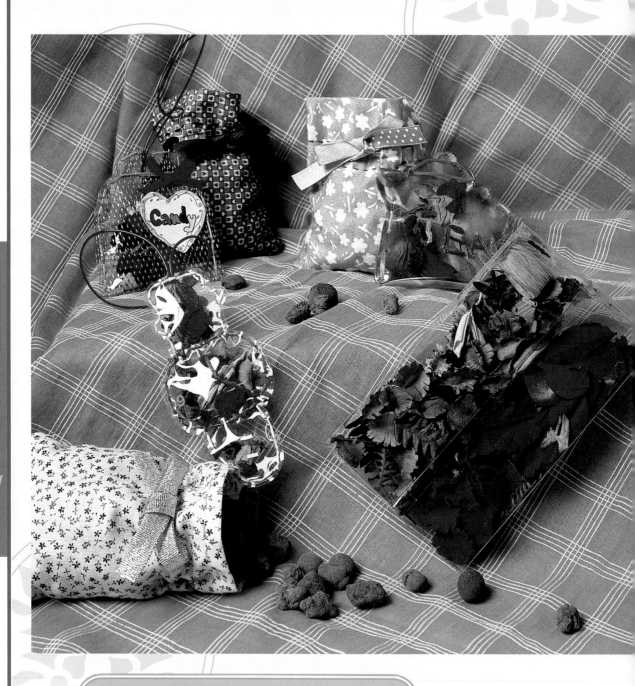

透明風

想看透我嗎？看我的心裡想什麼？我只
不過是有那麼一點"花心"而已啦！靠
近我一點，讓你感染我的芳香。

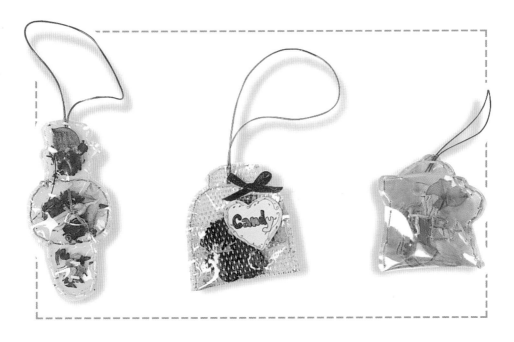

1 透明布裁成罐子的形狀。

2 把邊縫上留下一小口塞乾燥花。

3 塞入乾燥花填充。

4 用色筆寫上裝飾的字。

5 將紙貼在塑膠布上。

6 最後貼上緞帶即可。

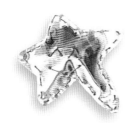

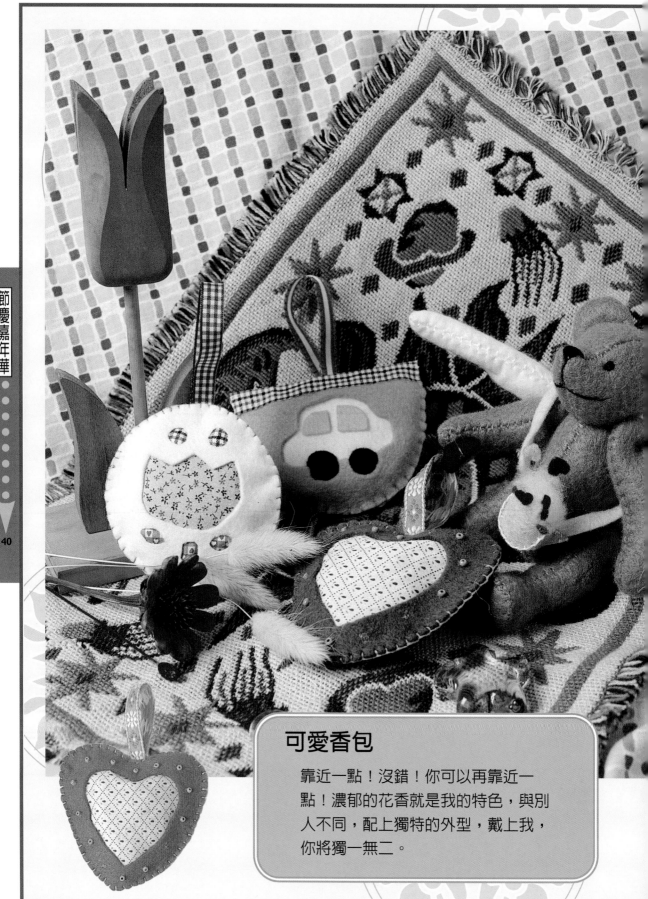

可愛香包

靠近一點！沒錯！你可以再靠近一
點！濃郁的花香就是我的特色，與別
人不同，配上獨特的外型，戴上我，
你將獨一無二。

carnival

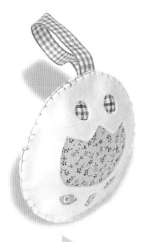

 節慶嘉年華

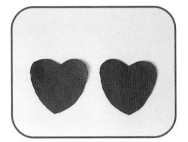

1 將不織布剪出兩塊相同大小的造形。

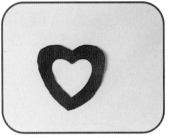

2 將正面欲做造形處剪下。

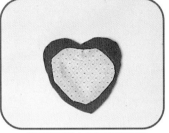

3 於其背面貼上不同花紋的碎布。

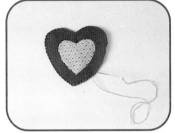

4 將其邊緣縫合，並先留出一處勿縫合。

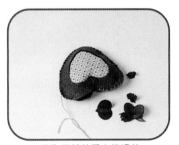

5 放入天然花香之乾燥花。

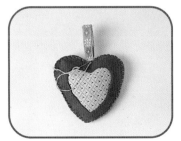

6 將緞帶縫於頂端。

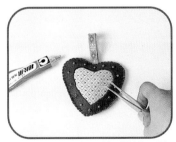

7 以彩色珠珠為香包做裝飾，則完成。

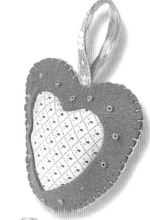

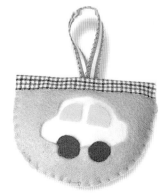

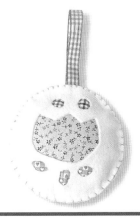

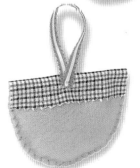

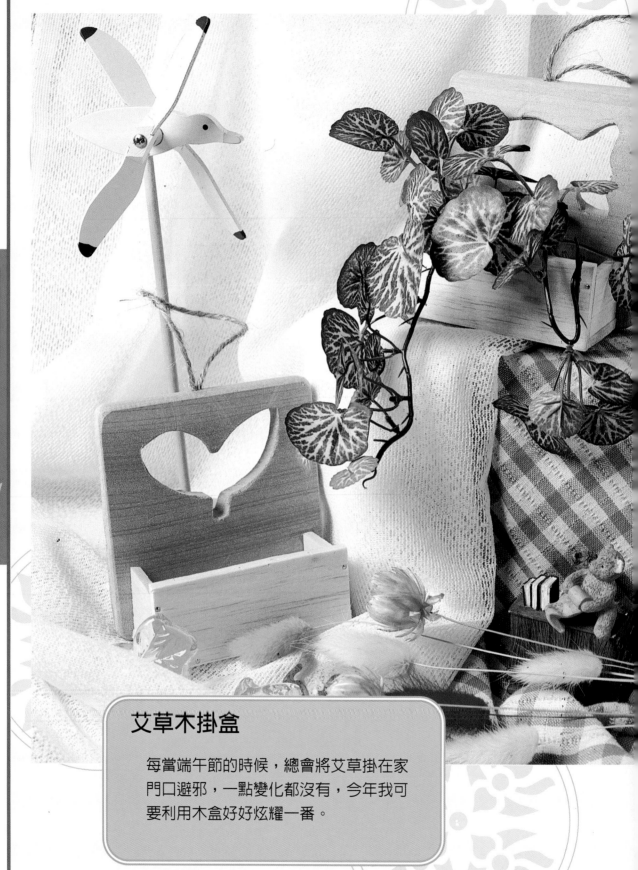

艾草木掛盒

每當端午節的時候，總會將艾草掛在家門口避邪，一點變化都沒有，今年我可要利用木盒好好炫耀一番。

1 裁出一較厚之正方木材。

2 畫將裁下部分的輪廓。

3 以線鋸沿著其圖形之邊緣裁下。

4 以砂紙將邊緣磨平滑。

5 在木材上方鑽一小孔，並以白膠將麻繩固定於其內。

6 以飛機木做出可置放艾草部分，即完成。

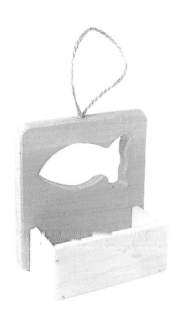

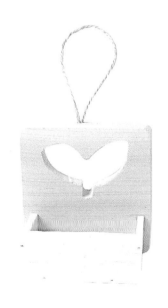

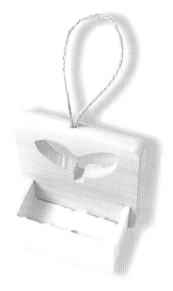

溫馨親人節

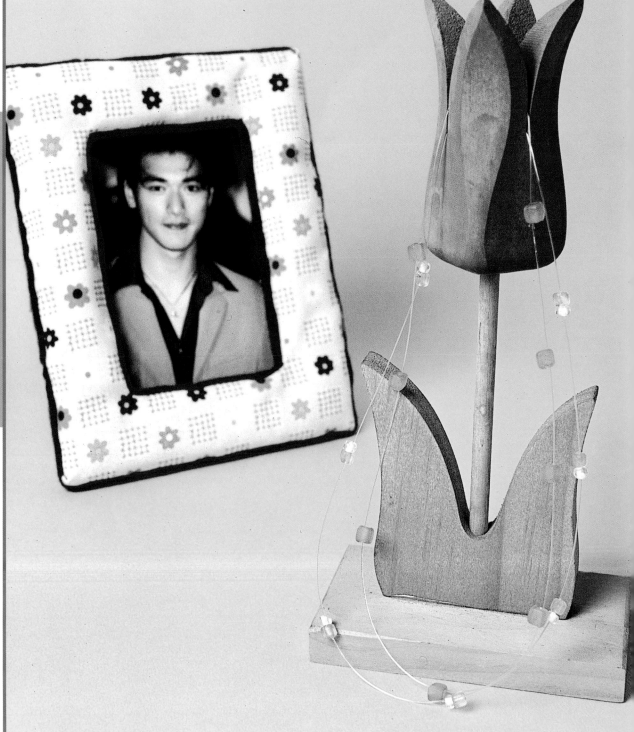

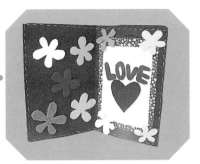

情人節

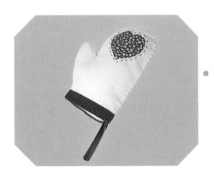

父親節

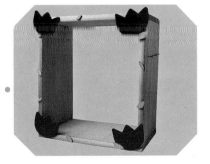

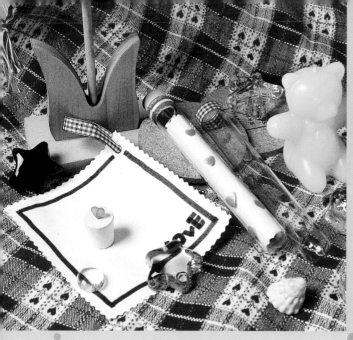

浪漫相框

試管卡片

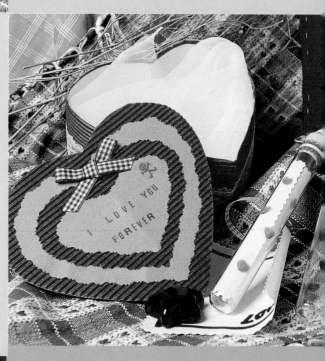

I LOVE YOU FOREVER

收藏你的心

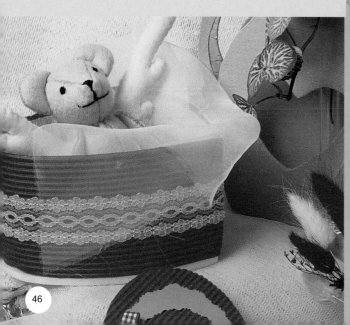

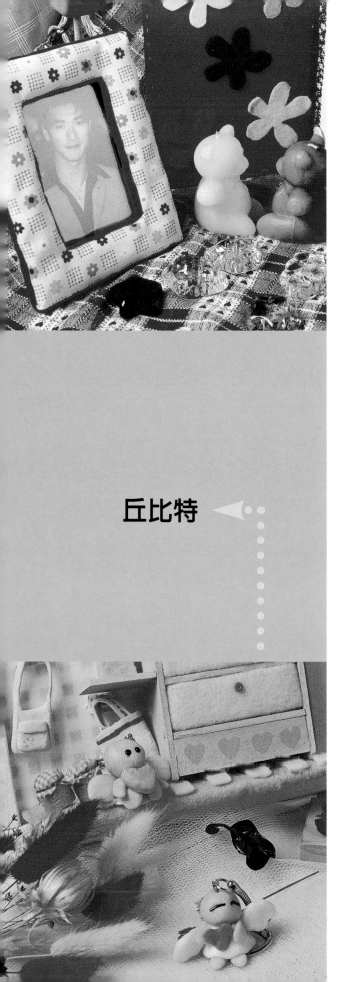

丘比特

情人節

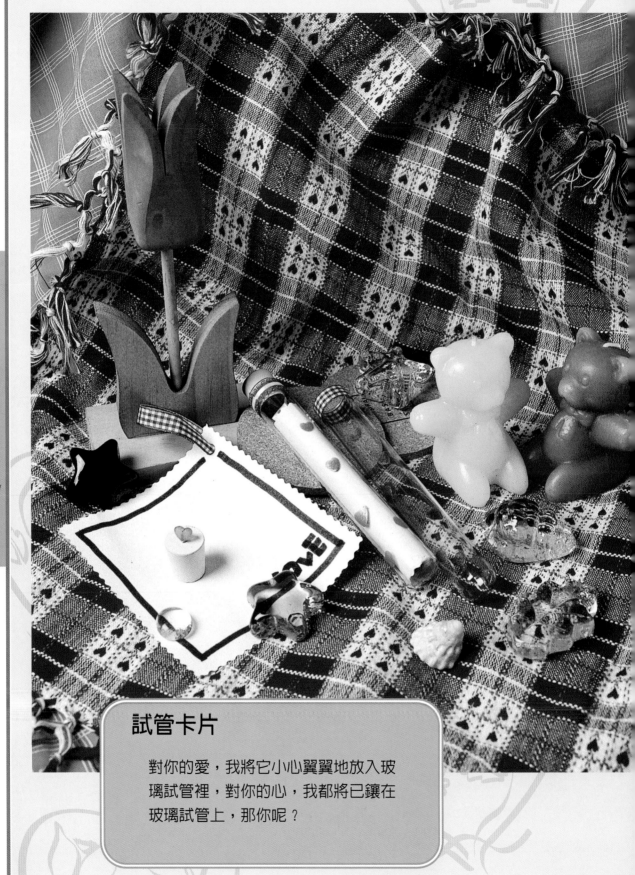

試管卡片

對你的愛，我將它小心翼翼地放入玻
璃試管裡，對你的心，我都將已鑲在
玻璃試管上，那你呢？

1 以玻璃壓克力顏料著色於玻璃試管上。

2 於瓶口處黏上適合之緞帶。

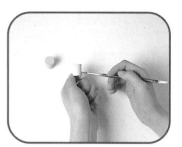

3 瓶口的軟木塞也塗上顏色,待乾。

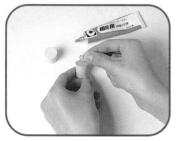

4 利用鐵絲及相片膠將心形珠珠固定於軟木塞上。

5 以一般的美術紙當作卡片,並於其上畫出圖案。

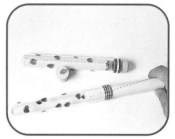

6 將卡片捲成圓柱狀,放入試管內則完成。

節慶嘉年華

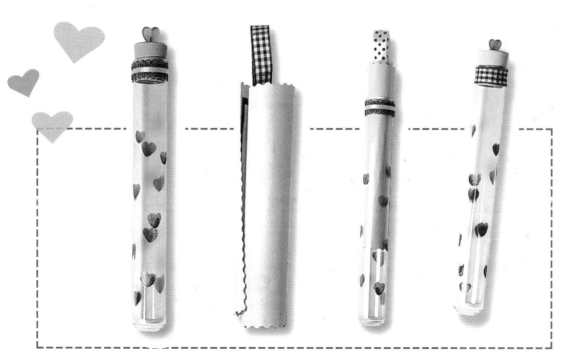

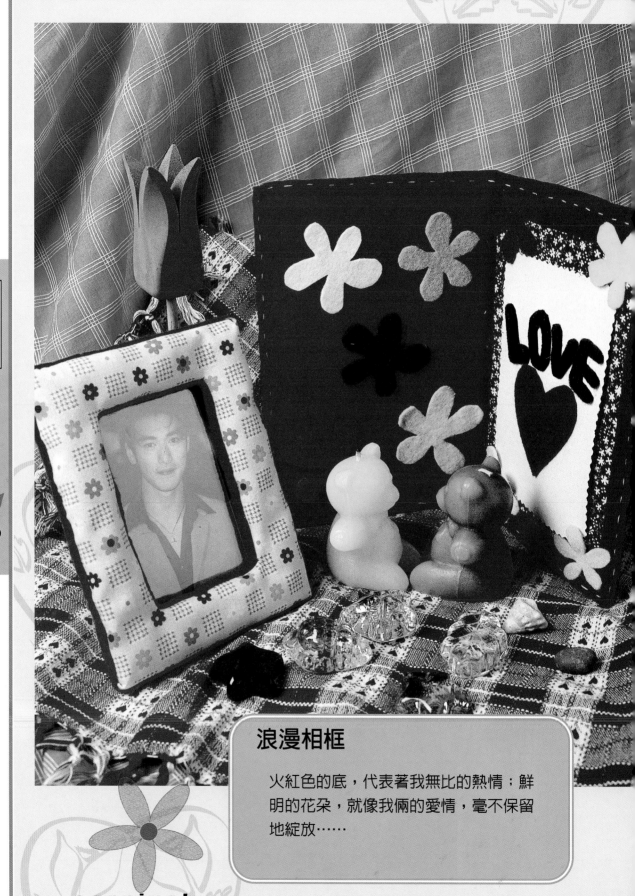

浪漫相框

火紅色的底，代表著我無比的熱情；鮮明的花朵，就像我倆的愛情，毫不保留地綻放……

1 先裁出一適大小的紙板。

2 於前後兩面黏貼上紅色不織布。

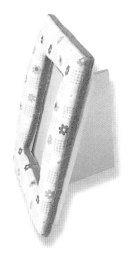

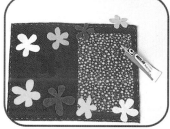

3 邊緣縫上黃色繡線使之較完整。

4 右側貼上一碎花，並於四角割出可放4×6照片的紋路。

5 以不同顏色的不織布做花形。

6 將花形貼於四周可更為活潑。

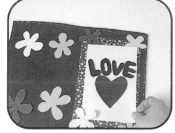

7 可先放置親手做的卡片於其內，會更有意義。

節慶嘉年華

51

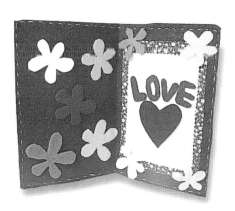

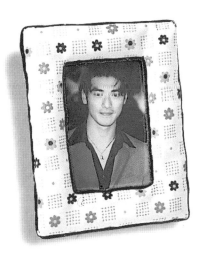

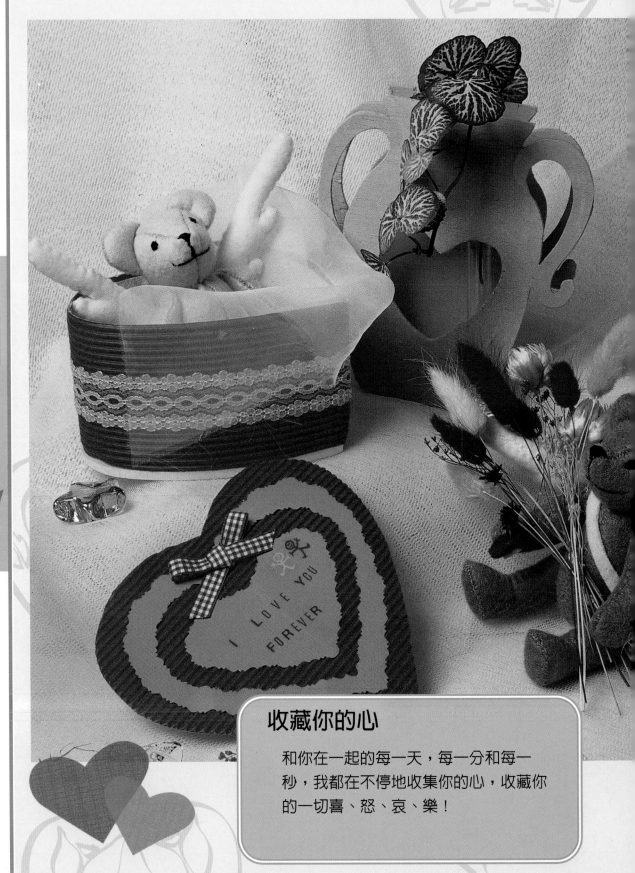

I LOVE YOU FOREVER

收藏你的心

和你在一起的每一天,每一分和每一
秒,我都在不停地收集你的心,收藏你
的一切喜、怒、哀、樂!

carnival

MY LOVE

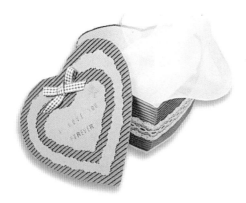
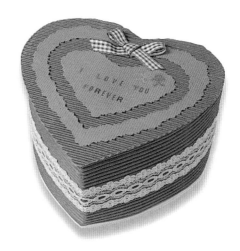

JUST FOR YOU

1 珍珠板裁成心形。

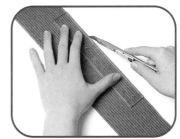

2 瓦楞紙裁成細長條。

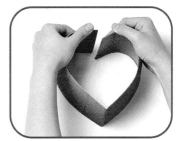

3 將瓦楞紙和珍珠板貼合。

4 紙片裁成心形和長條形。

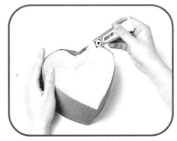

5 用相片膠將紙片貼在盒內。

6 盒子外貼上蕾絲緞帶。

7 用花邊剪剪出有花邊的心形。

8 用轉印紙印出甜蜜小語。

9 最後貼上蝴蝶結。

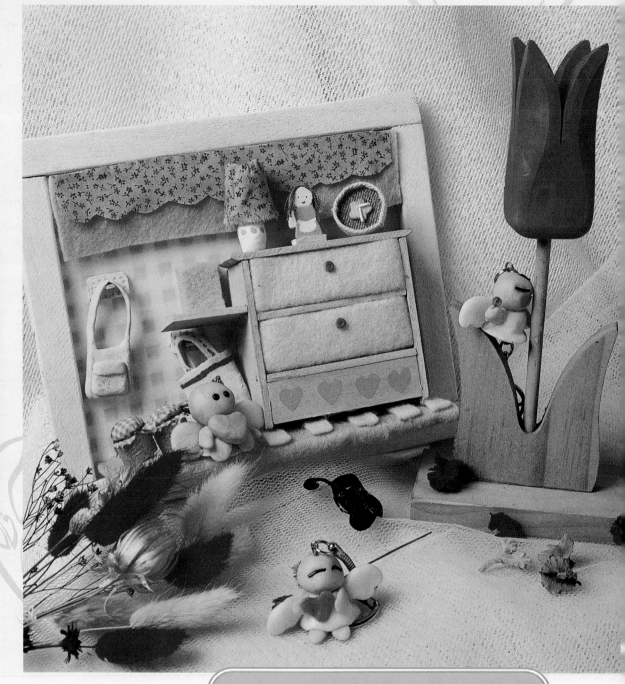

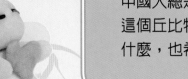

丘比特

中國人總是比較害羞的，我希望送上
這個丘比特，你會懂得我要表達的是
什麼，也希望它能讓我們永不分離。

carnival

1 麵包土染色後揉成圓形。

2 插入鎖圈的零件。

3 貼上黑色珠子當眼睛。

4 麵包土揉成圓柱狀當身體。

5 把手用相片膠貼上。

6 做好翅膀後貼上。

7 最後貼上愛心,則完成。

媽媽上菜

布的卡片

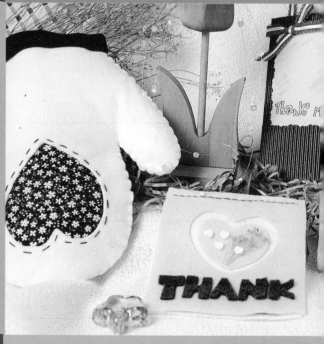

真心

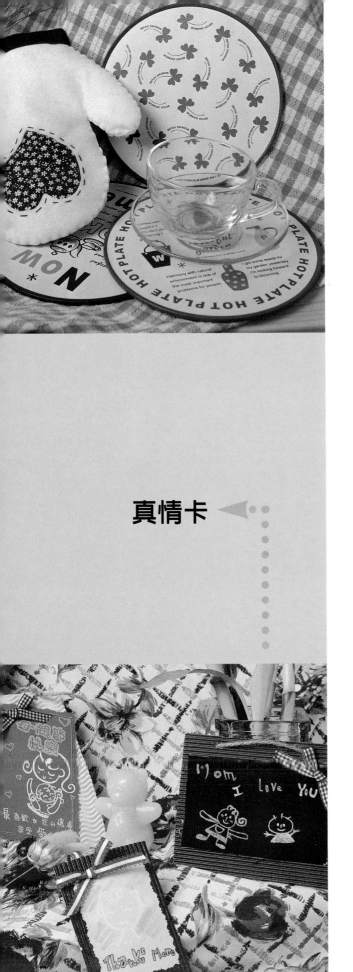

母親節

真情卡 ◀ ••••••••••••••

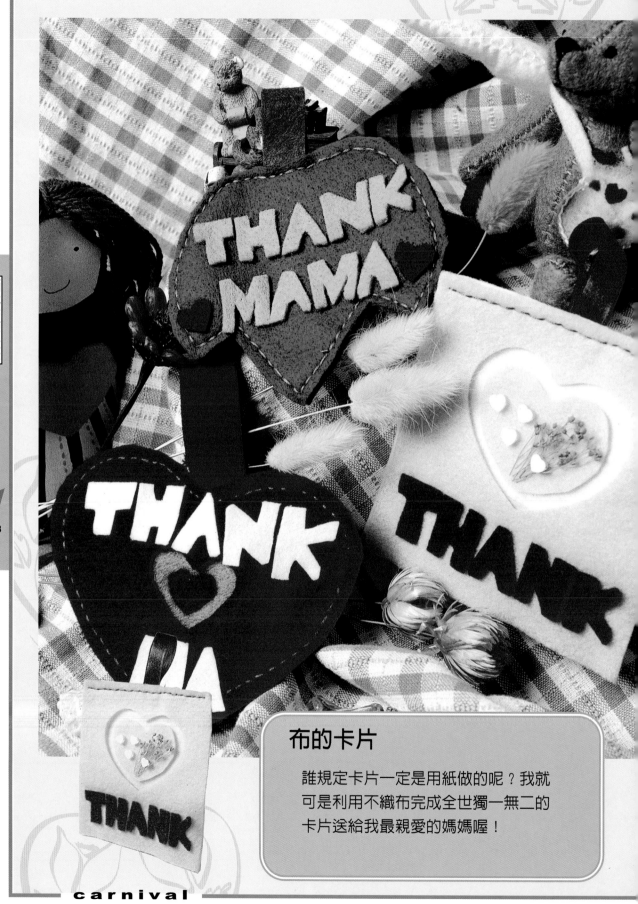

布的卡片

誰規定卡片一定是用紙做的呢？我就
可是利用不織布完成全世獨一無二的
卡片送給我最親愛的媽媽喔！

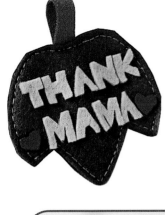

1 裁出兩塊相同大小的不織布。

2 將兩塊不織布之邊緣縫合。

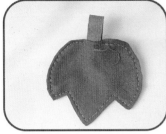

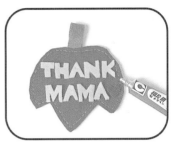

3 以咖啡色做吊掛部分,再一起縫合。

4 用鮮明的顏色做出英文字母。

5 利用相片膠將英文字母大黏於其上。

HAPPY MOTHER`S DAY TO YOU~

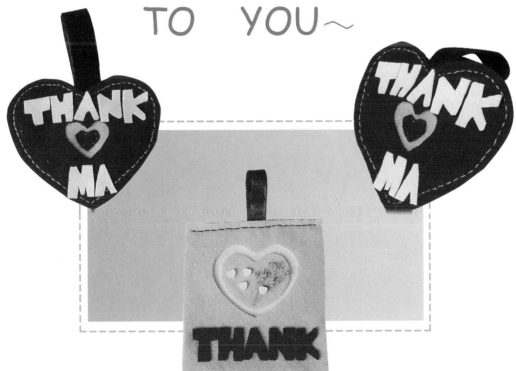

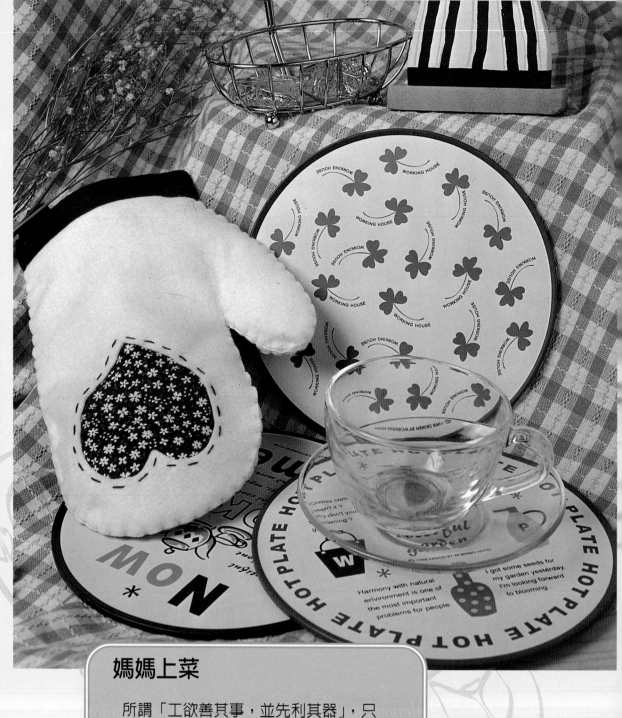

媽媽上菜

所謂「工欲善其事,並先利其器」,只
要媽媽戴上這溫暖的手套,上菜的時
候,必會令你大吃一驚喔!

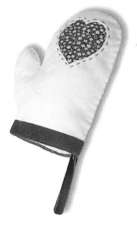

▲●▲●▲●▲●▲●▲●▲●▲●▲●▲●▲●

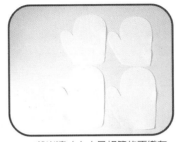

1 裁出適才大小且相等的不織布四塊。

2 將欲為正面的不織布剪出一心形。

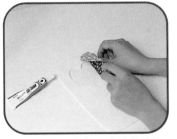

3 於其背後黏貼不同顏色的碎花布,較有變化。

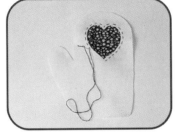

4 於心形之邊緣以平針縫做出變化。

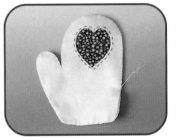

5 將不織布兩兩成對互相縫合,且先留一處勿縫合。

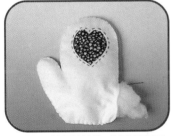

6 置入適量的棉花,以致其有厚度再縫合。

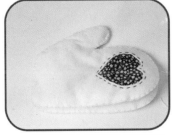

7 將正面朝上的手形不織布互相縫合。

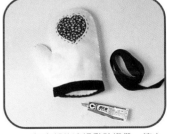

8 於底部的邊緣黏貼緞帶,使之完整。

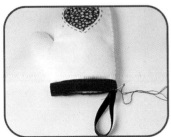

9 取另一色緞帶做為吊掛的部分。

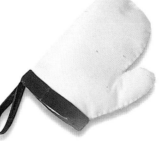

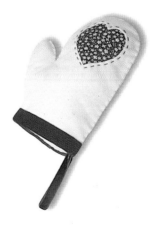

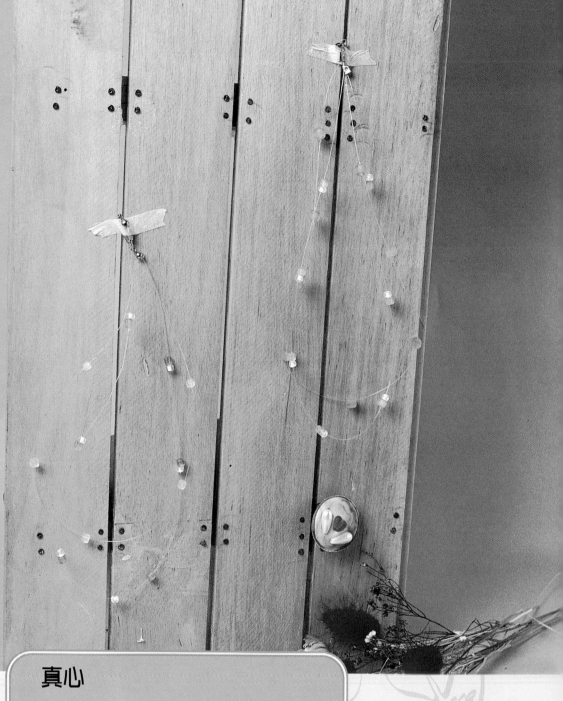

真心

我用一顆一顆的珠子和一條線，串起我
對您永難報答的感激和愛，每一顆珠子
都是我對母親您的感謝和難以言諭的親
情。

carnival

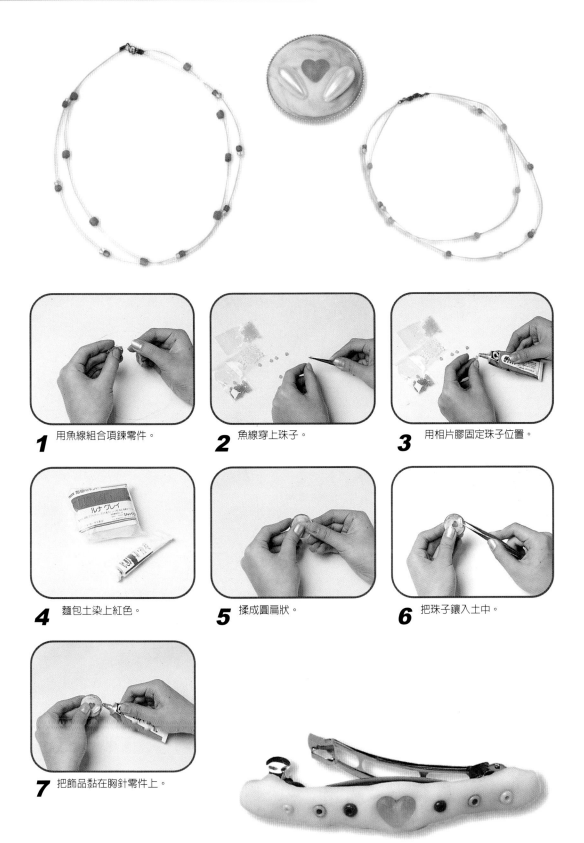

1 用魚線組合項鍊零件。

2 魚線穿上珠子。

3 用相片膠固定珠子位置。

4 麵包土染上紅色。

5 揉成圓扁狀。

6 把珠子鑲入土中。

7 把飾品黏在胸針零件上。

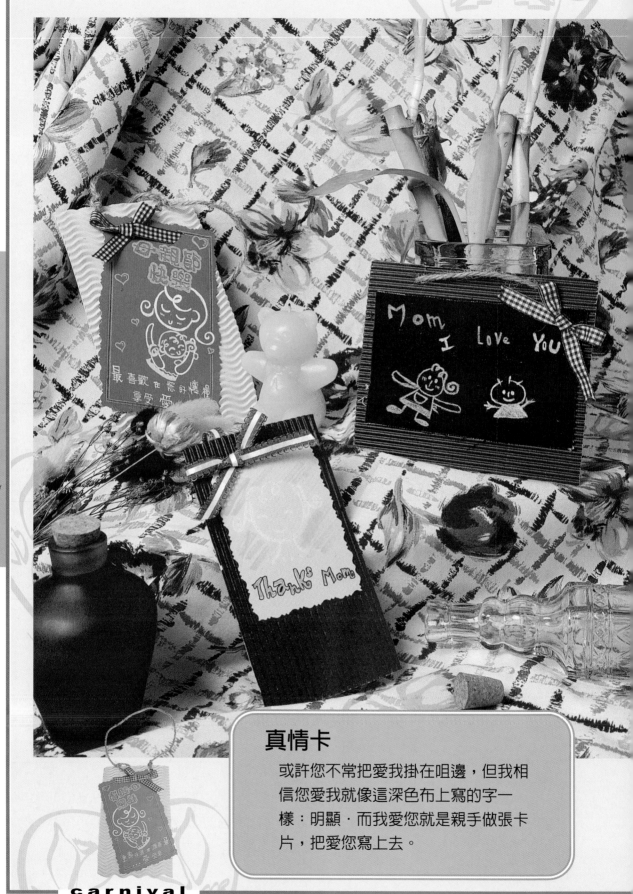

真情卡

或許您不常把愛我掛在咀邊，但我相信您愛我就像這深色布上寫的字一樣：明顯．而我愛您就是親手做張卡片，把愛您寫上去。

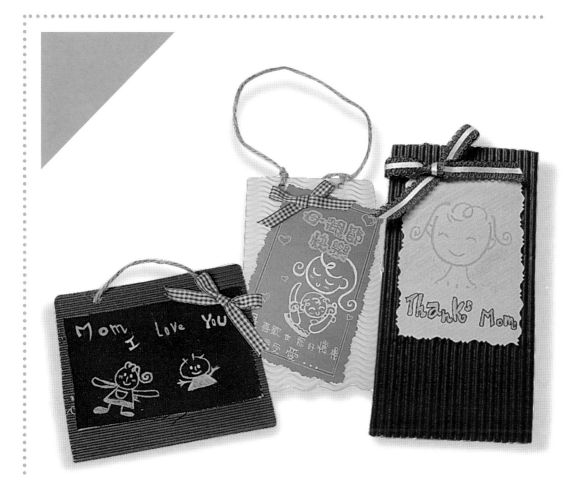

1 瓦楞板裁成長方形。

2 在紙上打兩個洞。

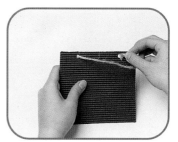

3 麻繩穿入洞後打結。

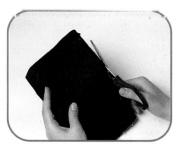

4 深色布剪成長方形。

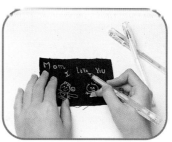

5 用粉彩筆畫上圖案。

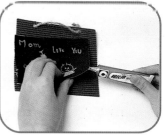

6 將布和瓦楞紙貼合。

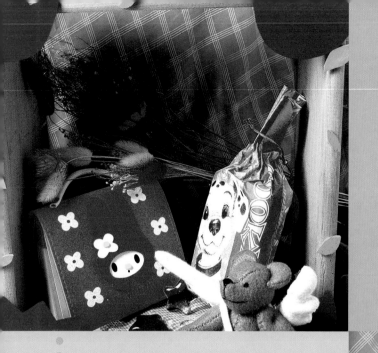

彩
色
CD
架

吊掛木盒

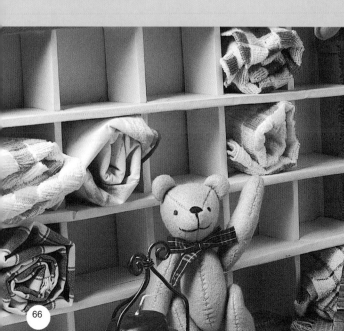

襪
襪
的
家

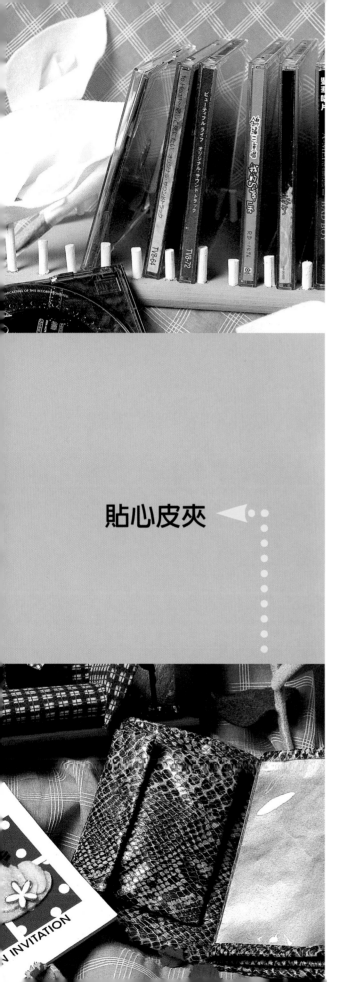

貼心皮夾 ◀ ┄┄

父親節

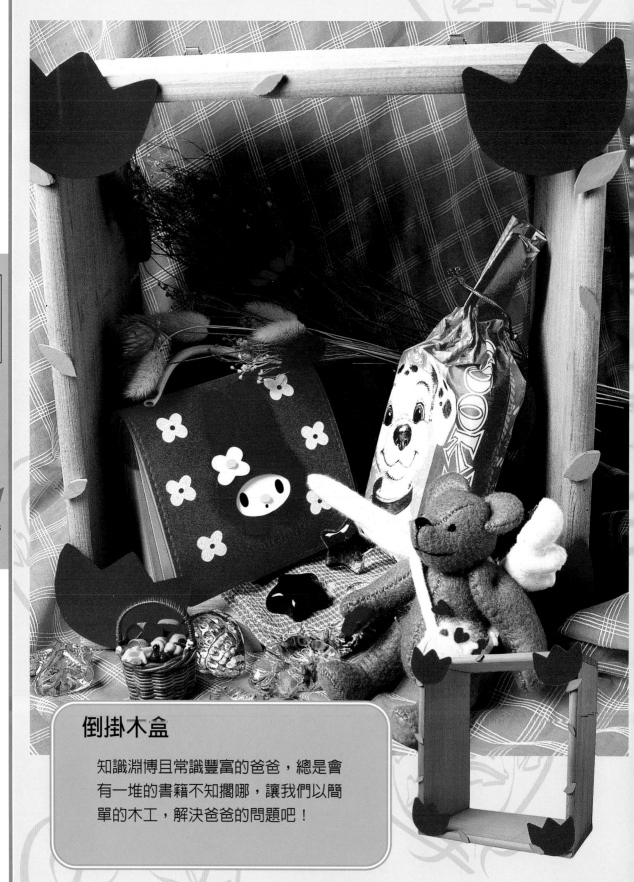

倒掛木盒

知識淵博且常識豐富的爸爸，總是會
有一堆的書籍不知擱哪，讓我們以簡
單的木工，解決爸爸的問題吧！

carnival

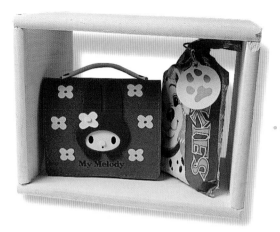

1 裁出四塊相等之木材。

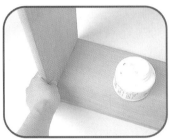

2 以白膠將木材黏合為一四方形
且待乾。

3 其邊緣再以鐵釘固定。

4 於其兩側釘上鐵釘，當成吊
勾。

5 以飛機木裁出花形的圖案。

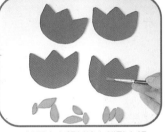

6 以壓克力顏料塗上鮮艷之顏
色。

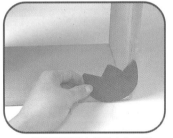

7 將花形飛機木黏於木盒之邊
緣。

69

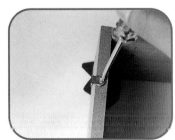

8 於其背後以螺絲做成吊環，則
完成。

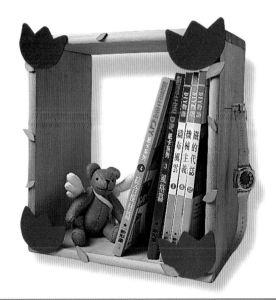

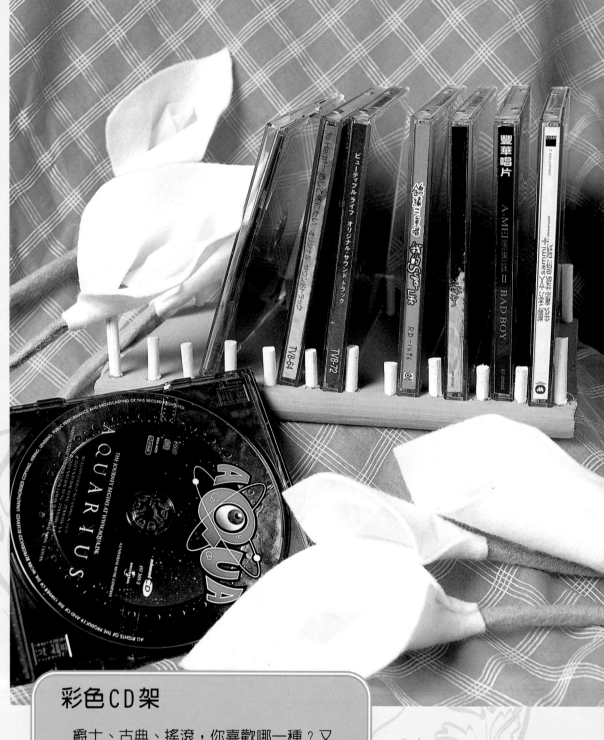

彩色CD架

爵士、古典、搖滾,你喜歡哪一種?又
要利用木材及竹筷就可以做出CD架,讓
你的CD輕鬆上架。

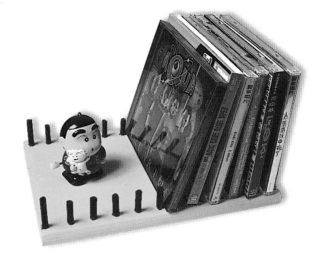

1 先裁出14cm×23cm的木材。

2 畫出1cm間隔的鉛筆線，以便之後的鑽孔。

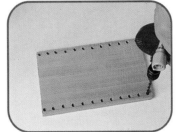

3 以鑽孔器鑽出相等深度的小孔。

4 以圓藝剪刀將竹筷剪成2.5cm及3.5cm的長度。

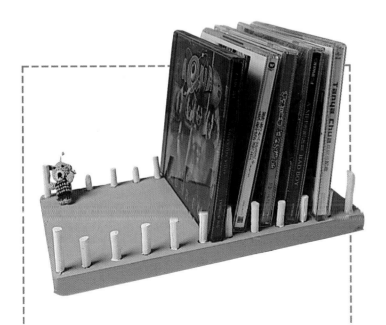

5 將竹筷與底座以白膠黏合以固定，待乾。

6 於其上塗上不同顏色的油漆。

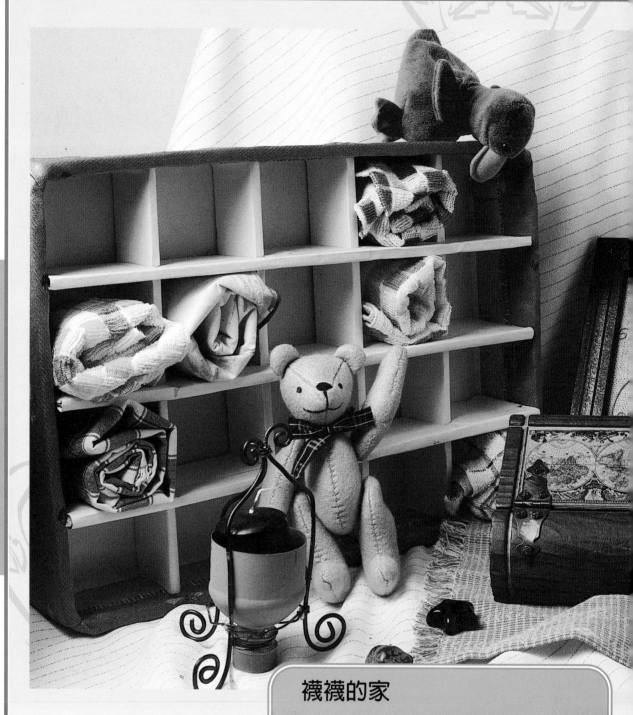

襪襪的家

天呀！上班快要遲到了，另一隻襪子呢？早知道就做個家給它，就不會找不到了！看看有家的襪子是不是井然有序又方便拿取呢？

▲ ● ▲ ● ▲ ● ▲ ● ▲ ● ▲ ●

1 紙盒畫上裁切線。

2 沿線裁切紙盒。

3 再裁長條紙板七個。

4 分別裁出組合口。

5 貼上紙片裝飾。

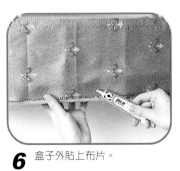

6 盒子外貼上布片。

7 貼上長條紙板。

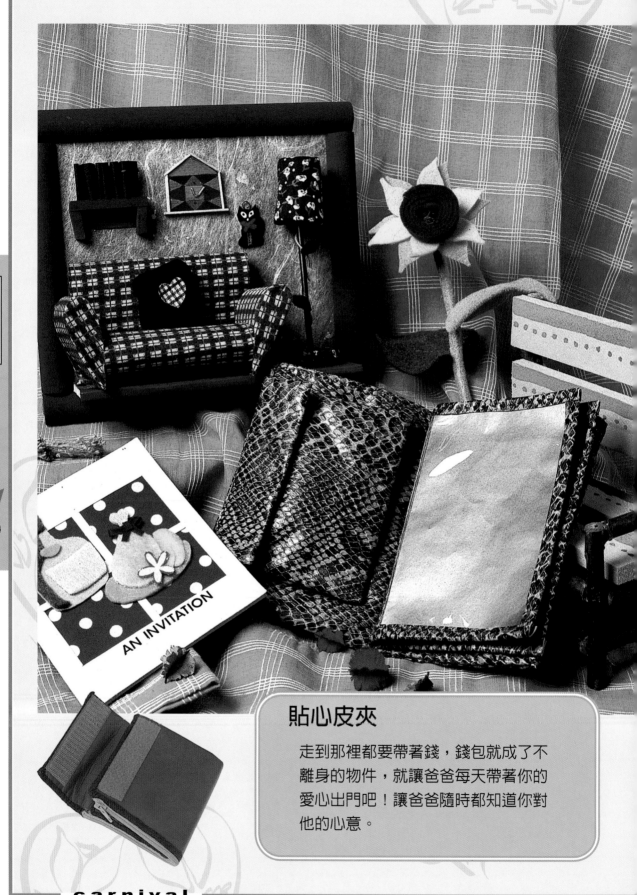

貼心皮夾

走到那裡都要帶著錢，錢包就成了不離身的物件，就讓爸爸每天帶著你的愛心出門吧！讓爸爸隨時都知道你對他的心意。

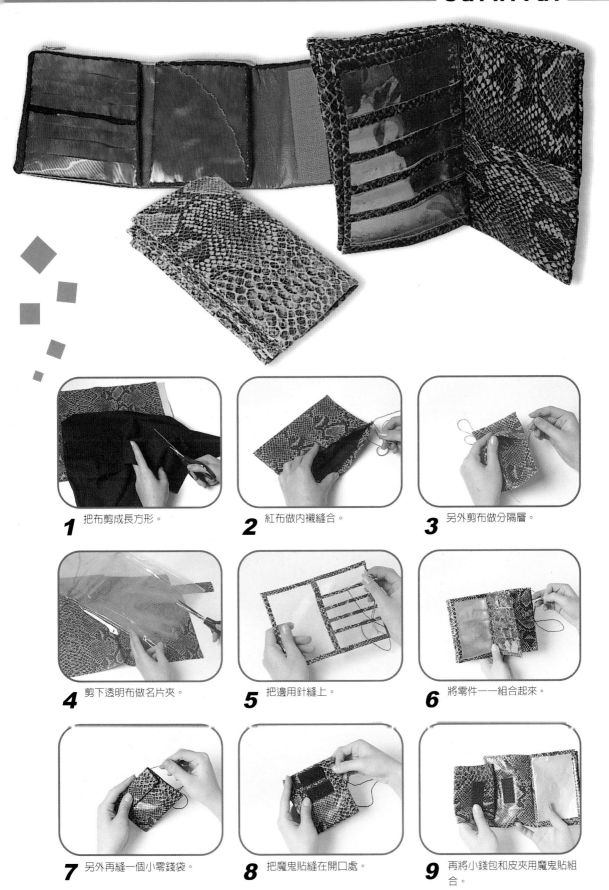

1 把布剪成長方形。

2 紅布做內襯縫合。

3 另外剪布做分隔層。

4 剪下透明布做名片夾。

5 把邊用針縫上。

6 將零件一一組合起來。

7 另外再縫一個小零錢袋。

8 把魔鬼貼縫在開口處。

9 再將小錢包和皮夾用魔鬼貼組合。

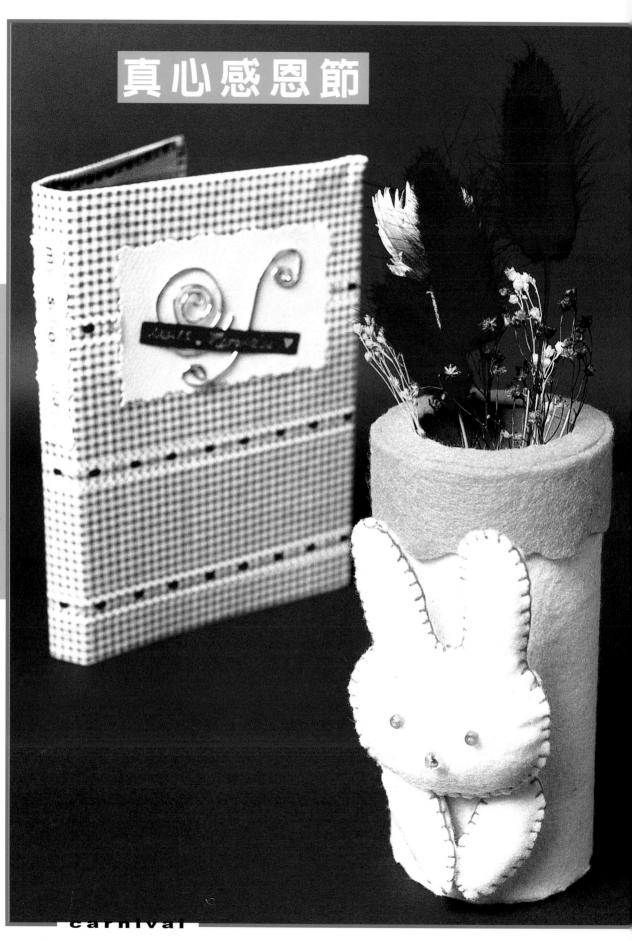

真心感恩節

carnival

教師節

萬聖節

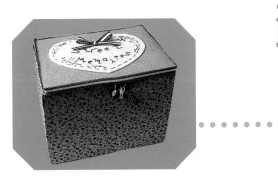

學生日

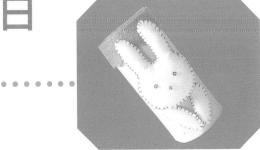

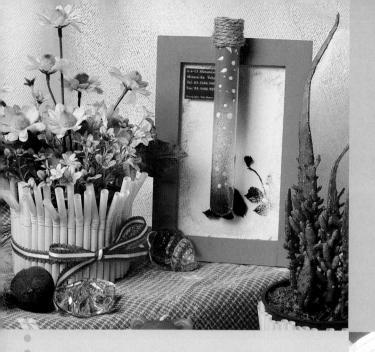

辦公桌的綠洲

生命之歌

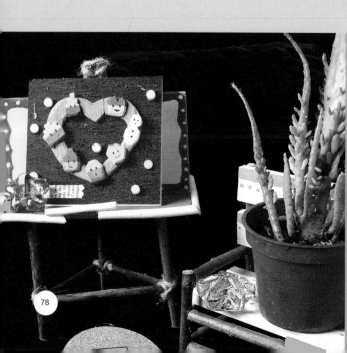

教師節

魔術月曆 ◀ ‥‥‥‥‥‥‥‥‥‥

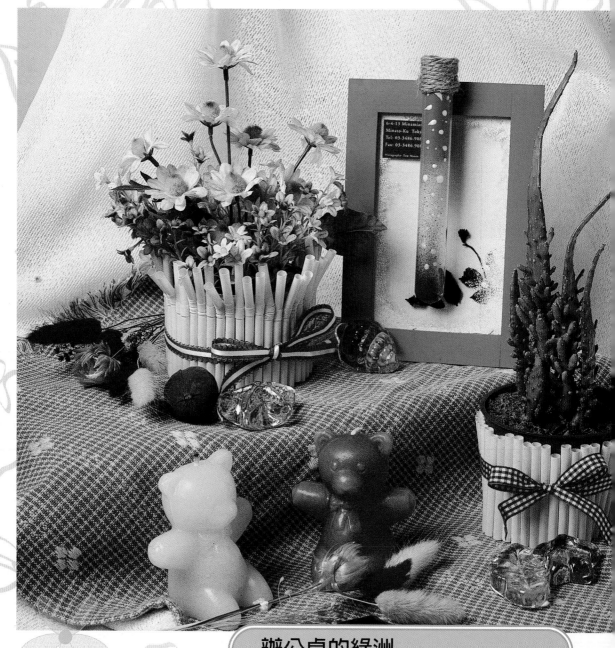

辦公桌的綠洲

死氣沉沉的辦公室，讓人精神都低糜
了！放個生氣盎然的盆栽，讓老師面對
堆高的作業本也具有活力，上起課來也
更生動有趣！

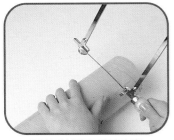

1 紙筒用線鋸鋸下所需高度。

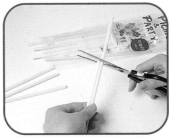

2 剪下略高於紙筒的吸管。

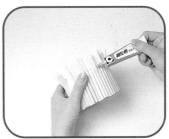

3 吸管用膠一一黏在紙筒上。

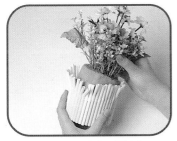

4 塑膠花插好後放入紙筒中。

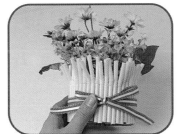

5 最後繫上漂亮的緞帶。

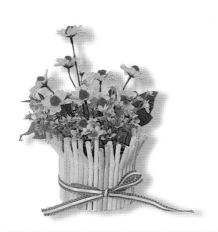

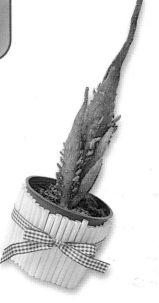

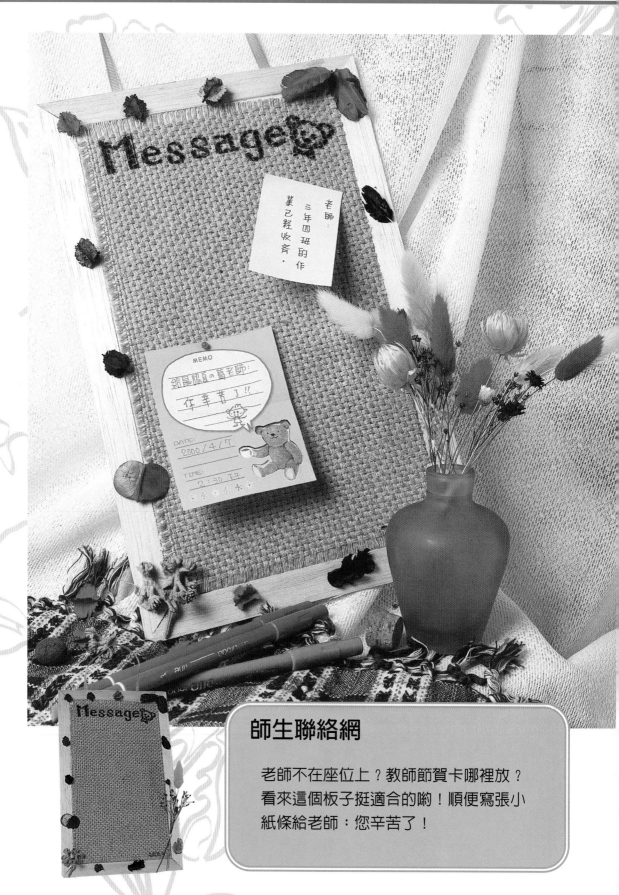

師生聯絡網

老師不在座位上？教師節賀卡哪裡放？
看來這個板子挺適合的喲！順便寫張小
紙條給老師：您辛苦了！

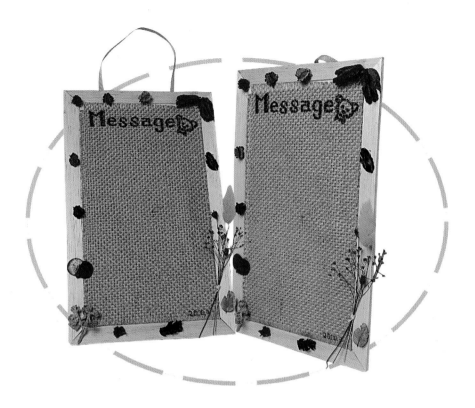

1 珍珠板裁成長方形。

2 麻布剪成長方形貼在珍珠板上。

3 飛機木裁切成邊框。

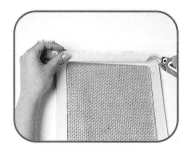

4 將邊框貼黏在珍珠板上。

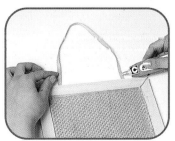

5 把緞帶貼上當掛帶。

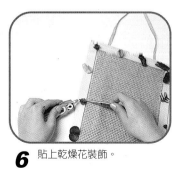

6 貼上乾燥花裝飾。

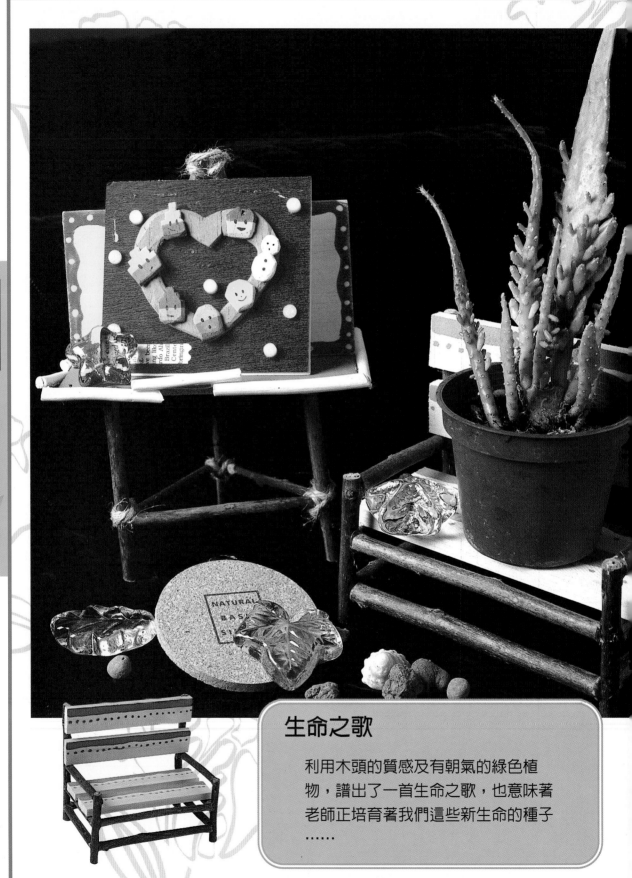

生命之歌

利用木頭的質感及有朝氣的綠色植
物，譜出了一首生命之歌，也意味著
老師正培育著我們這些新生命的種子
……

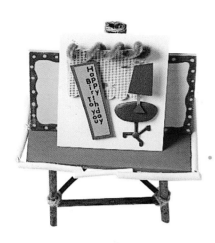

1 先準備六根等長的樹枝及一塊適當大小的飛機木。

2 將飛機木與樹枝以熱熔膠相黏。

3 再以麻繩纏繞使其更為牢固。

4 於飛機木上塗上鮮艷顏色。

5 周圍以白色樹枝做為裝飾。

6 再加上一塊飛機木做為支撐卡片或照片之處。

85

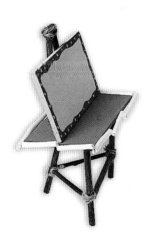

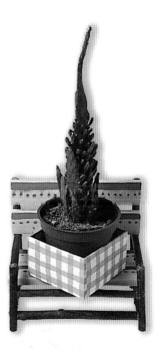

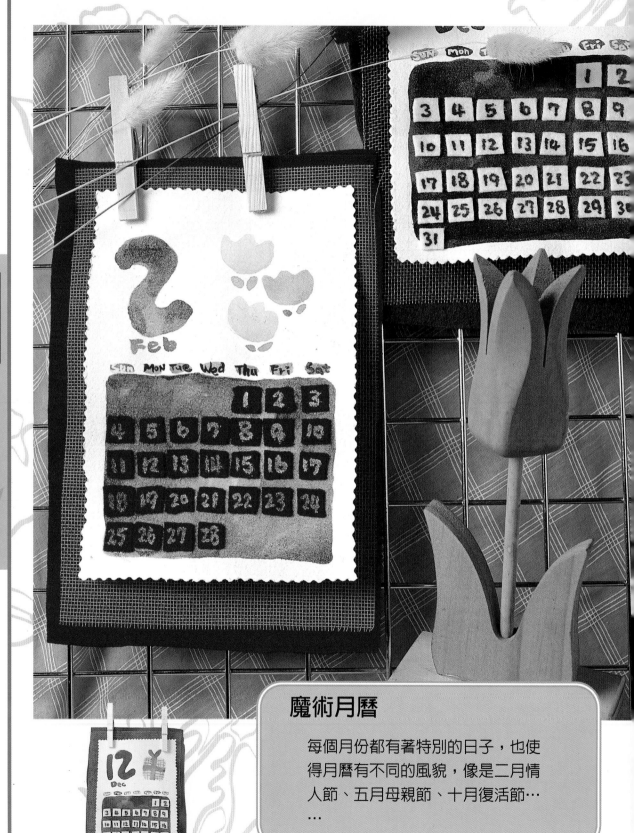

魔術月曆

每個月份都有著特別的日子，也使得月曆有不同的風貌，像是二月情人節、五月母親節、十月復活節……

1 剪出適才之鐵絲網。

2 以噴漆使之成為不同顏色。

3 裁出適才大小美術紙,並以彩色墨水畫出不同圖案。

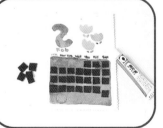

4 剪下小塊不織布並貼於其上。

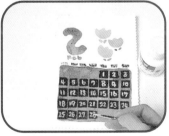

5 將壓克力顏料塗於其上,以顯示日期。

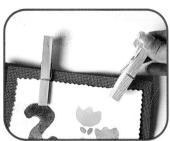

6 再裁出一較大不織布,以木夾將其固定。

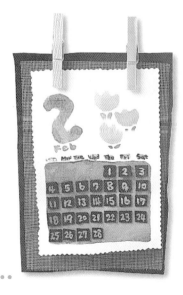

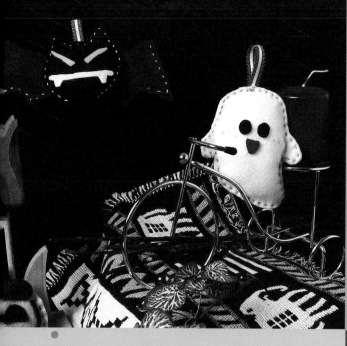

筆的萬聖節

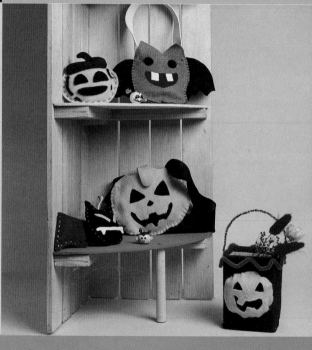

精靈的日子

南瓜糖盒

萬聖節

復活的氣息 ◀ ∙∙∙∙∙∙∙

精靈的日子

這一天是屬於精靈們的日子，注意
看！在黑夜中，是不是看到精靈們
在揮手呢？一年就這麼一次喲，好
好渡過吧！

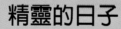

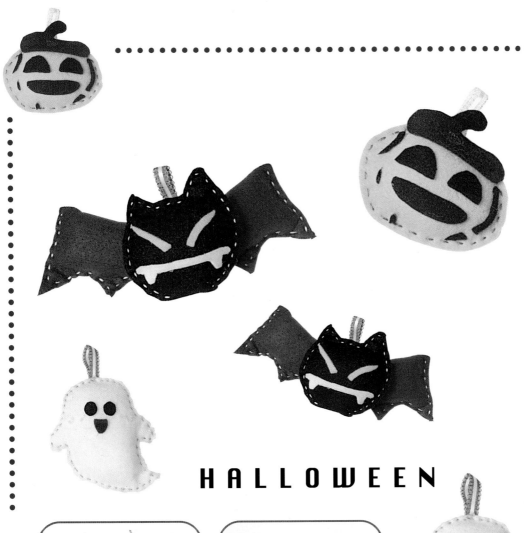

節慶嘉年華

HALLOWEEN

1 不織布剪出小鬼魂的形狀。

2 把它的邊用針線縫上。

3 塞入棉花填充後縫合。

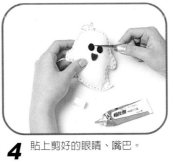

4 貼上剪好的眼睛、嘴巴。

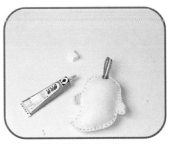

5 最後在背面貼上掛帶。

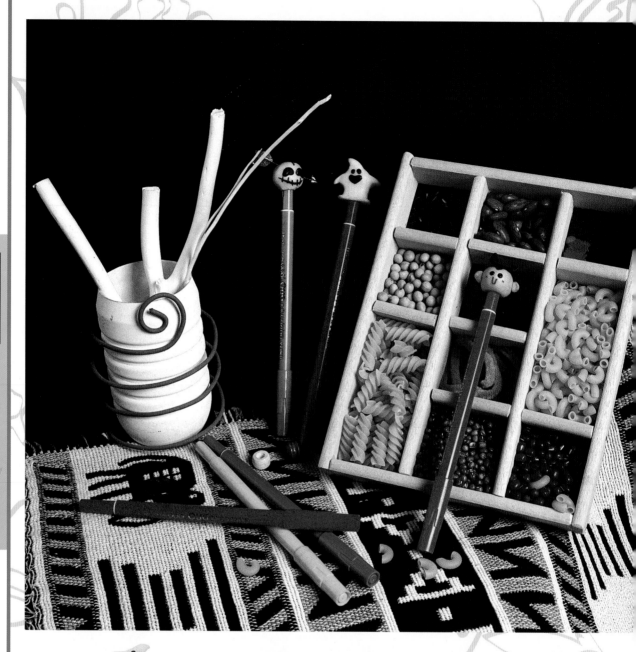

筆的萬聖節

好喜歡萬聖節，不只自己可以打扮得千奇百怪，就連我的筆都可以和我一起感染過節的氣氛，帶去學校炫耀一下我的特別！

carnival

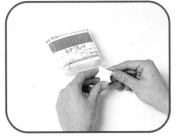

1 用麵包土捏出小鬼魂的形狀。

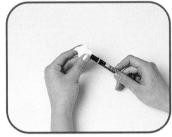

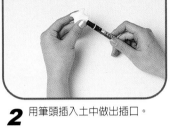

2 用筆頭插入土中做出插口。

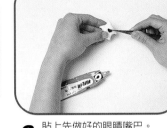

3 貼上先做好的眼睛嘴巴。

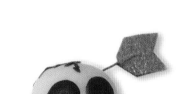

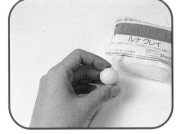

1 把麵包土揉成圓形。

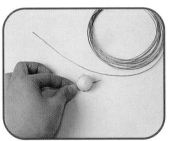

2 插入一小段鐵絲固定住。

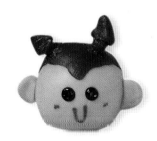

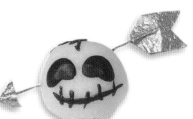

3 剪紙剪出箭頭狀貼上。

4 再貼上已做好的眼睛、嘴巴…
等。

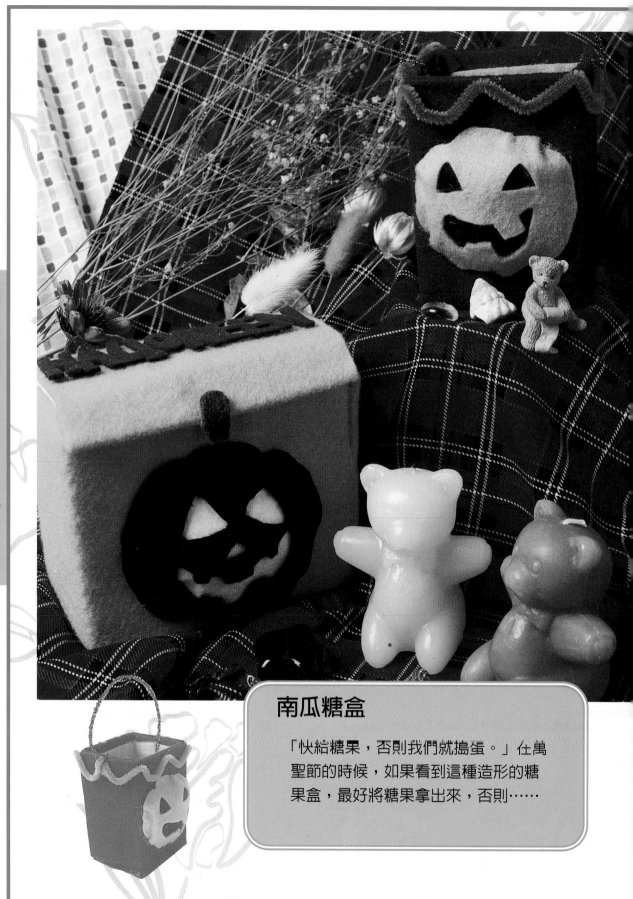

南瓜糖盒

「快給糖果，否則我們就搗蛋。」在萬聖節的時候，如果看到這種造形的糖果盒，最好將糖果拿出來，否則……

1 將不用的紙盒攤開。

2 將不織布貼於其外圍。

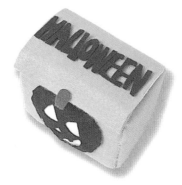

3 在內部貼上白色不織布。

4 將攤開盒形再重新黏合原先形狀。

5 在開口處黏上魔鬼貼。

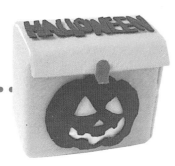

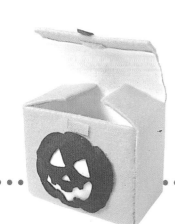

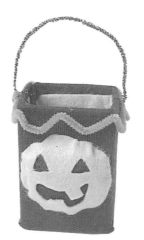

6 以黑色不織布剪出南瓜的造形，並於露空處黏上白色不織布。

7 將南瓜造型黏於紙盒前方

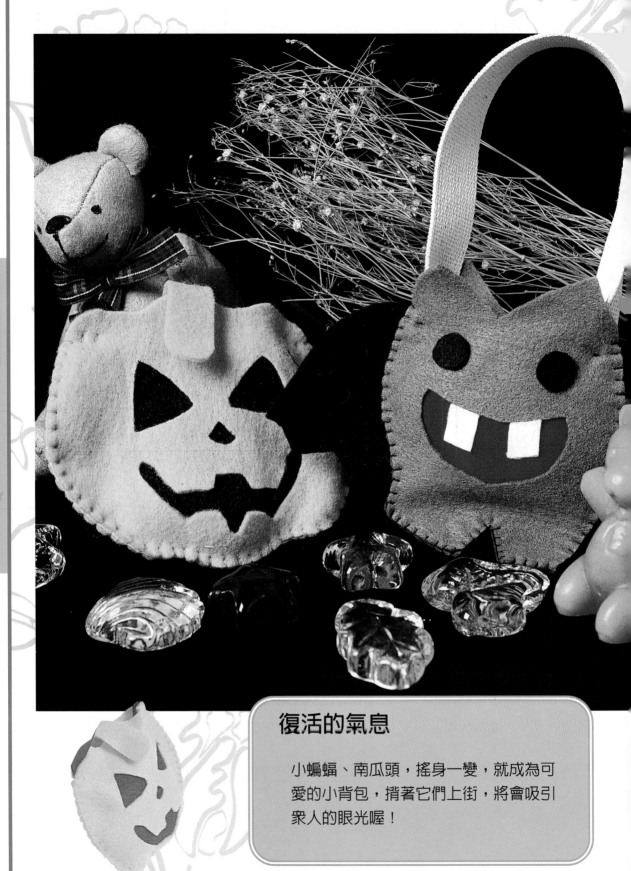

復活的氣息

小蝙蝠、南瓜頭，搖身一變，就成為可愛的小背包，揹著它們上街，將會吸引眾人的眼光喔！

carnival

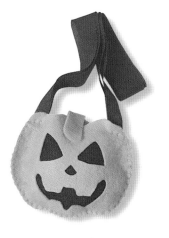

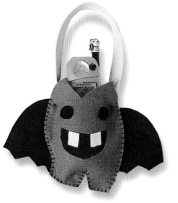

1 裁出兩塊適才大小的南瓜形不織布。

2 按照已畫出的輪廓線剪下圖形。

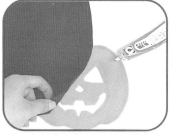

3 於其背後黏貼上黑色不織布，以顯現輪廓。

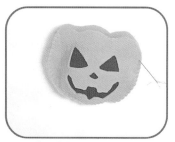

4 將不織布的兩側縫合，並留出一開口處。

5 將布條縫於兩側做為吊帶。

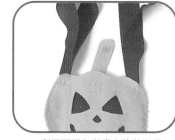

6 利用不織布與魔鬼貼做出環扣。

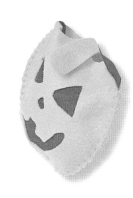

節慶嘉年華

97

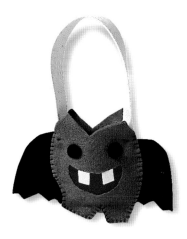

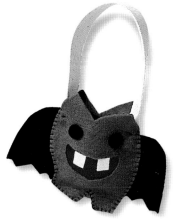

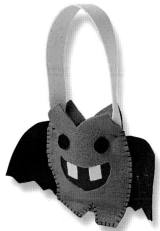

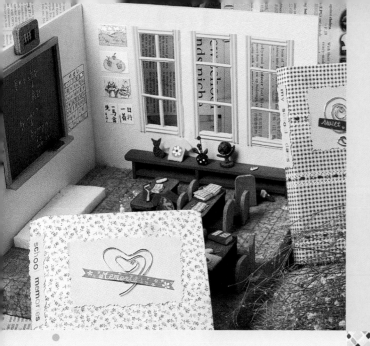

圖片日記

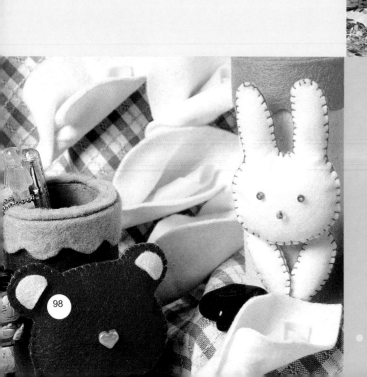

98

動物筆筒

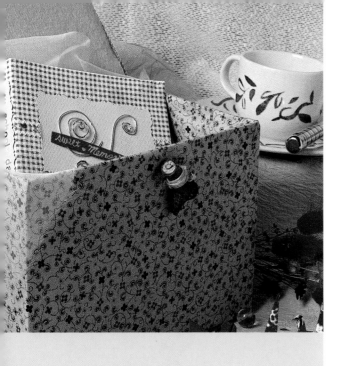

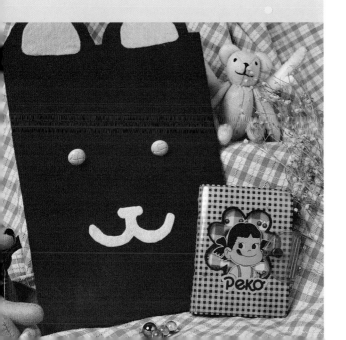

個人工作簿 ◀

學生日

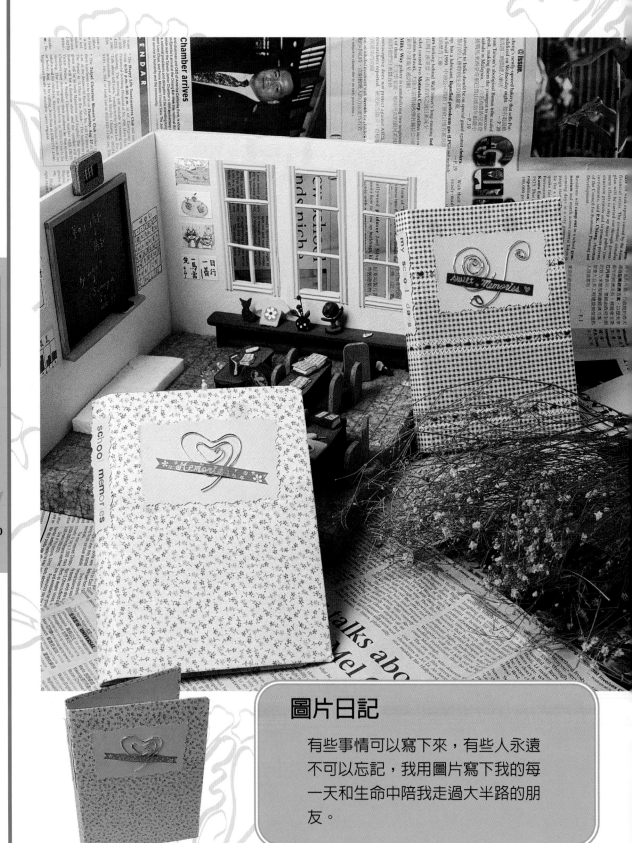

圖片日記

有些事情可以寫下來，有些人永遠
不可以忘記，我用圖片寫下我的每
一天和生命中陪我走過大半路的朋
友。

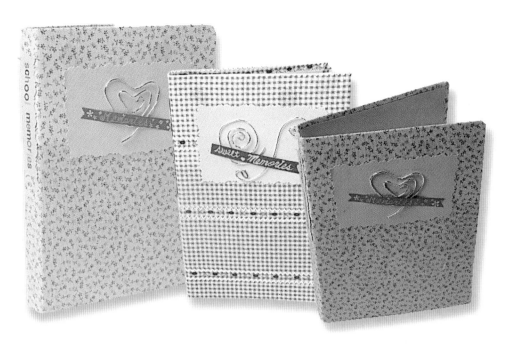

1 將布剪下比相本大的尺寸。

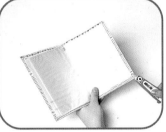

2 把布包住相本後貼起來。

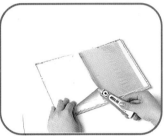

3 剪好的紙片後貼在相本內頁。

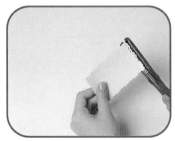

4 用花剪剪下有花邊的小紙片。

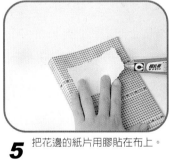

5 把花邊的紙片用膠貼在布上。

6 鐵絲用老虎鉗繞成圓圈狀。

7 把繞好的鐵絲圈貼在紙片上。

8 轉印字印在剪好的小紙條上。

9 再把小紙條貼在書的厚度處。

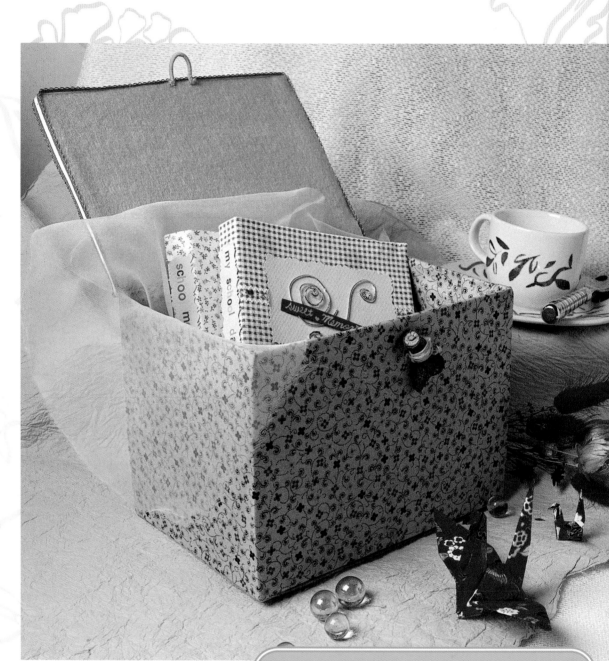

回憶盒

美鈴送的紙鶴、小徽送的手環、乾姊送的杯子…還有我們大家一起的照片及回憶，我都小心地收藏在盒裡，在想你們的時候，打開它，就會覺得你們一直在我身邊。

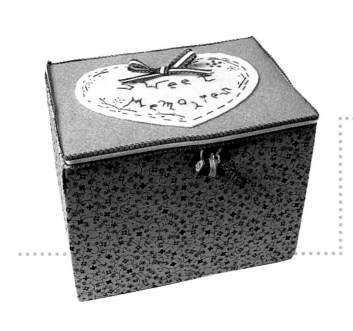

1 先在硬紙板上畫好型板後裁下。

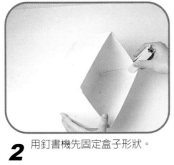

2 用釘書機先固定盒子形狀。

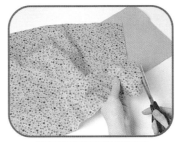

3 把布料裁剪下所需的尺寸。

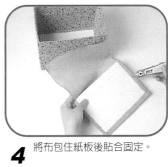

4 將布包住紙板後貼合固定。

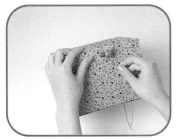

5 用針線縫上小木塊做扣環。

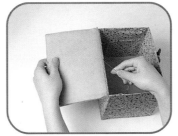

6 把蓋子和盒子在一邊縫起來。

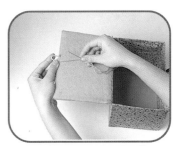

7 盒蓋上縫上一小段鬆緊帶。

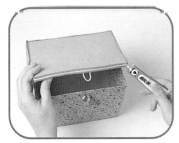

8 在蓋子的邊緣上貼緞帶。

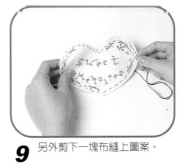

9 另外剪下一塊布縫上圖案。

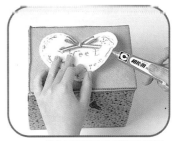

10 縫上圖案的布用膠貼在蓋子上。

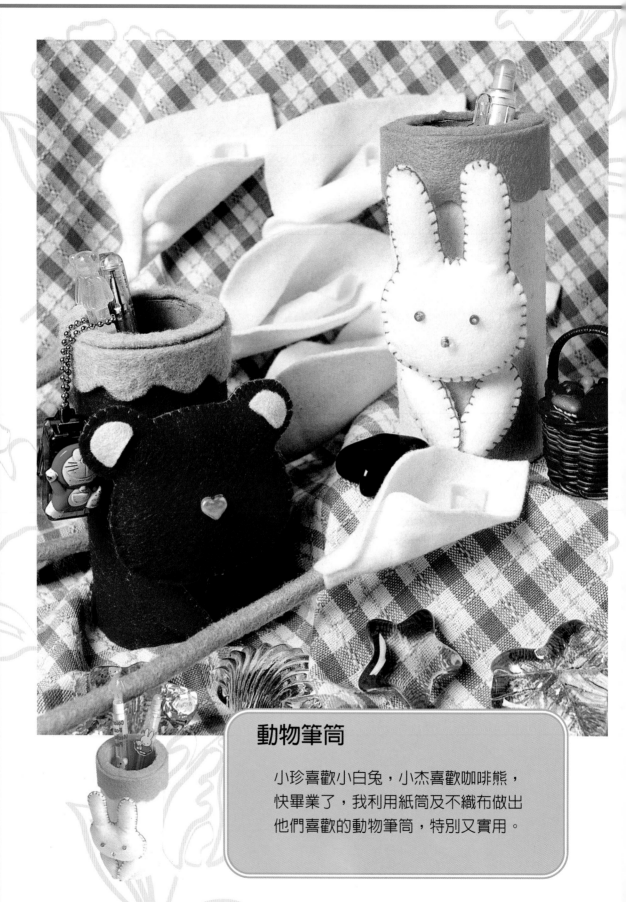

動物筆筒

小珍喜歡小白兔，小杰喜歡咖啡熊，
快畢業了，我利用紙筒及不織布做出
他們喜歡的動物筆筒，特別又實用。

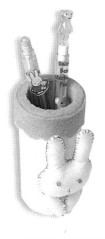

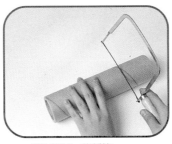

1 裁出約13cm的紙筒。

2 周圍黏上白色不織布。

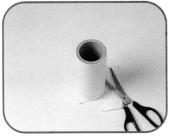

3 將不織布黏於底部,再剪去多餘的部分。

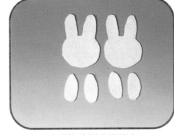

4 剪出動物造形的不織布。

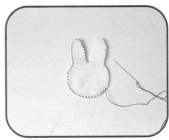

5 將其邊緣縫合。

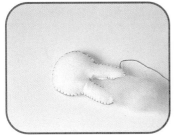

6 加入棉花以增加厚度。

7 以不同顏色之不織布做為裝飾。

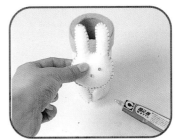

8 將動物造形以相片膠黏於其上。

節慶嘉年華

105

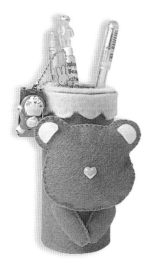

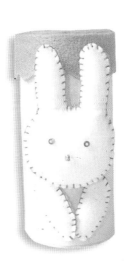

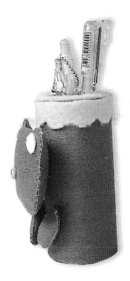

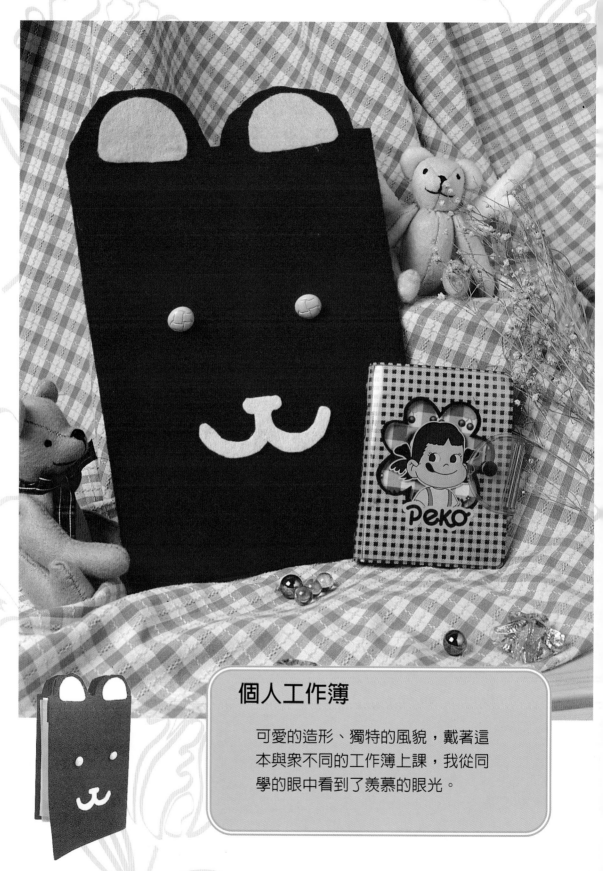

個人工作簿

可愛的造形、獨特的風貌，戴著這本與眾不同的工作簿上課，我從同學的眼中看到了羨慕的眼光。

carnival

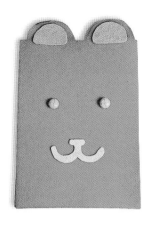
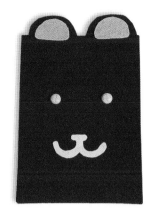
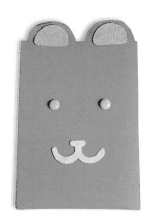

1 準備一資料夾。

2 裁出一較資料夾大之不織布。

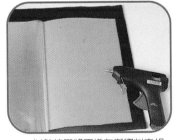

3 以熱熔膠將不織布與資料夾相黏。

4 於其上方剪出耳朵的形狀,並將多餘部分與資料夾相黏。

5 在其內側貼上不同色的不織布以做變化。

6 外觀部分以不織布及鈕扣做裝飾,使之更為可愛。

精緻手繪POP叢書目錄

精緻手繪POP 廣告
精緻手繪POP業書①
簡 仁 吉 編著
● 專爲初學者設計之基礎書　　　● 定價400元

精緻手繪POP 變體字
精緻手繪POP叢書⑦
簡仁吉・簡志哲編著
● 實例示範POP變體字，實用的工具書　　　● 定價400元

精緻手繪POP
精緻手繪POP叢書②
簡 仁 吉 編著
● 製作POP的最佳參考，提供精緻的海報製作範例　　● 定價400元

精緻創意POP字體
精緻手繪POP叢書⑧
簡仁吉・簡志哲編著
● 多種技巧的創意POP字體實例示範　　　● 定價400元

精緻手繪POP字體
精緻手繪POP叢書③
簡 仁 吉 編著
● 最佳POP字體的工具書，讓您的POP字體呈多樣化　● 定價400元

精緻創意POP插圖
精緻手繪POP叢書⑨
簡仁吉・吳銘書編著
● 各種技法綜合運用、必備的工具書　　　● 定價400元

精緻手繪POP海報
精緻手繪POP叢書④
簡 仁 吉 編著
● 實例示範多種技巧的校園海報及商業海定　● 定價400元

精緻手繪POP節慶篇
精緻手繪POP叢書⑩
簡仁吉・林東海編著
● 各季節之節慶海報實際範例及賣場規劃　　● 定價400元

精緻手繪POP展示
精緻手繪POP叢書⑤
簡 仁 吉 編著
● 各種賣場POP企劃及實景佈置　　　● 定價400元

精緻手繪POP個性字
精緻手繪POP叢書⑪
簡仁吉・張麗琦編著
● 個性字書寫技法解說及實例示範　　　● 定價400元

精緻手繪POP應用
精緻手繪POP叢書⑥
簡 仁 吉 編著
● 介紹各種場合POP的實際應用　　　● 定價400元

精緻手繪POP校園篇
精緻手繪POP叢書⑫
林東海・張麗琦編著
● 改變學校形象，建立校園特色的最佳範本　● 定價400元

POINT OF
PURCHASE

名家創意
海報 包裝 識別
設計

名家序文摘要

● 名家創意識別設計
陳木村先生（中華民國形象研究發展協會理事長）
這是一本用不同手法編排，真正屬於CI的書，可以感受到此書能讓讀者
用不同的立場，不同的方向去了解 CI 的內涵。
● 名家創意包裝設計
陳永基先生（陳永基設計工作室負責人）
「消費者第一次是買你的包裝，第二次才是買你的產品」，所以現階段
行銷策略、廣告以至包裝設計，就成為決定買賣勝負的關鍵。
● 名家創意海報設計
柯鴻圖先生（台灣印象海報設計聯誼會會長）
國內出版商願意陸續編輯推廣，闡揚本土化作品，提昇海報的設計地
位，個人自是樂觀其成，並予高度肯定。

北星圖書
新形象

震憾出版

名家・創意系列 ①

識別設計
——識別設計案例約140件
◎編輯部　編譯　　◎定價：1200元

　　此書以不同的手法編排，更是實際、客觀的行動
與立場規劃完成的CI書，使初學者、抑或是企業、執
行者、設計師等，能以不同的立場，不同的方向去了
解CI的內涵；也才有助於CI的導入，更有助於企業產
生導入CI的功能。

名家・創意系列 ②

包裝設計
——包裝案例作品約200件
◎編輯部　編譯　　◎定價800元

　　就包裝設計而言，它是產品的代言人，所以成功
的包裝設計，在外觀上除了可以吸引消費者引起購買
慾望外，還可以立即產生購買的反應；本書中的包裝
設計作品都符合了上述的要點，經由長期建立的形象
和個性對產品賦予了新的生命。

名家・創意系列 ③

海報設計
——海報設計作品約200幅
◎編輯部　編譯　　◎定價：800元

　　在邁入已開發國家之林，「台灣形象」給外人的
感覺卻是不佳的，經由一系列的「台灣形象」海報設
計，陸續出現於歐美各諸國中，為台灣掙得了不少的
形象，也開啟了台灣海報設計新紀元。全書分理論篇
與海報設計精選，包括社會海報、商業海報、公益海
報、藝文海報等，實為近年來台灣海報設計發展的代
表。

北星信譽推薦・必備教學好書

日本美術學員的最佳教材

INTRODUCTION TO PENCIL TECHNIQUES
鉛筆畫技法

定價／350元

INTRODUCTION TO PASTEL DRAWING
粉彩筆畫技法

定價／450元

INTRODUCTION TO DRAWING WITH PEN & COLOR INK
沾水筆・彩色墨水技法

定價／450元

INTRODUCTION TO BOTANICAL ART TECHNIQUES
野外寫生技法

定價／400元

INTRODUCTION TO EXPRESSING TEXTURES IN OIL PAINTING
油畫質感表現技法

定價／450元

循序漸進的藝術學園；美術繪畫叢書

實用繪畫範本

定價／450元

粉彩畫技法

定價／450元

油畫基礎畫法

定價／450元

水彩技法圖解

定價／450元

最佳工具書

・本書內容有標準大綱編字、基礎素
描構成、作品參考等三大類；並可
銜接平面設計課程，是從事美術、
設計類科學生最佳的工具書。
編著／葉田園　　定價／350元

節慶DIY（3）
節慶嘉年華

定價：400元

出　版　者：新形象出版事業有限公司
負　責　人：陳偉賢
地　　　址：台北縣中和市中和路322號8F之1
電　　　話：29207133 · 29278446
Ｆ　Ａ　Ｘ：29290713

編　著　者：新形象
發　行　人：顏義勇
總　策　劃：范一豪
美術設計：虞慧欣、甘桂甄、黃筱晴、吳佳芳、戴淑雯
執行編輯：虞慧欣、甘桂甄
電腦美編：洪麒偉

總　代　理：北星圖書事業股份有限公司
地　　　址：台北縣永和市中正路462號5F
門　　　市：北星圖書事業股份有限公司
地　　　址：永和市中正路498號
電　　　話：29229000
Ｆ　Ａ　Ｘ：29229041
網　　　址：www.nsbooks.com.tw
郵　　　撥：0544500-7北星圖書帳戶
印　刷　所：皇甫彩藝印刷股份有限公司
製　版　所：興旺彩色印刷製版有限公司

行政院新聞局出版事業登記證／局版台業字第3928號
經濟部公司執照／76建三辛字第214743號

西元2000年12月　第一版第一刷

國家圖書館出版品預行編目資料

節慶嘉年華／新形象編著。--第一版。--臺北
縣中和市：新形象，2000〔民89〕
　　面；　　公分。--（節慶DIY；3）

ISBN 957-9679-92-4（平裝）

1.美術工藝 - 設計 2.禮品 - 製作

964　　　　　　　　　　　　89015347